황소의 혼을 사로잡은 이중섭

우리가 사랑하는 예술가 01

황소의 혼을 사로잡은 이중섭————

최석태 지음

현실문화

　천재 화가, 국민 화가, 한국인이 가장 사랑하는 화가 이중섭은 초등학교 교과서뿐 아니라 중등과 고등 미술교과서에서도 흔히 만나는 우리나라를 대표하는 화가입니다. 여러분도 어린 시절 미술시간에 이중섭의 대표작들을 감상한 적이 있을 것입니다. 일본의 식민지 강점과 한국전쟁을 겪고, 안타깝게 가족과 헤어지고, 이윽고 홀로 쓸쓸하게 세상을 떠난 이중섭의 이야기는 그의 그림과 함께 많은 사람들에게 감동을 주고 영감을 불러일으켰습니다. 이렇듯 이중섭이 우리에게 오랫동안 사랑받는 화가로 거듭날 수 있었던 이유는 무엇이었을까요?

　이중섭은 행운아입니다. 부잣집에서 태어났고 조형예술에 타고난 재능을 가졌습니다. 그러나 타고난 재능만으로 높은 성취를 이루었던 것은 아닙니다. 이중섭은 어릴 적부터 좋은 조력자를 여럿 만났습니다. 초등학교 시절에는 단짝 친구의 아버지인 예술가 김찬영을 만나 예술적 자질을 키울 수 있는 자양분을 얻었고, 중고등학교 시절에는 자존감을 키워 주고 우리 전통 미술의 가치를 일깨워 주는 임용련 선생님을 만났습니다. 청년이 되어서는 우리 미술 역사에 길이 남을 미술사학자 고유섭과 이쾌대·이여성 형제를 만나 우리 조상과 인류가 쌓은 문화 역량을 배우고 익힐 수 있었습니다. 이처럼 이중섭은 식민 지배와 전

쟁 등이 얽힌 불행한 시대를 살면서도 자존감 넘치는 자유로운 미술 교육을 받았고, 그 훌륭한 토양 속에서 자라나고 뻗어서 탐스러운 열매를 맺을 수 있었습니다. 이런 만남이 있었기에 오늘날 우리가 이중섭의 그림과 그의 삶을 보고 읽으며 감탄할 수 있는 것입니다. 여러분은 이런 행운을 만났나요? 혹시 주변에 행운이 있는데도 보지 못하고 있는 것은 아닐까요? 아니면 행운 같은 만남을 용감하게 찾아 나서고 싶지 않나요? 이 질문을 간직하고 책을 읽어 나가 주십시오.

우리는 미술을 좋아하면서도 미술관에 자주 찾아가 그림을 감상하지 못합니다. 혹은 그림을 보면서도 스스로 감상하지 못하고 누군가가 알려 준 감상을 내 것이라고 생각하기도 합니다. 이 책은 미술 작품을 어떻게 감상해야 하며, 작품에는 어떤 의미가 담겨 있는지, 그리고 어떤 환경에서 작품이 탄생했는지를 이야기하려고 합니다. 그리하여 '미술이란 무엇인가', 그리고 '미술 감상은 어떻게 할 수 있는가'를 스스로 묻고 생각하도록 꾸몄습니다. 이 책을 읽는 여러분이 미술 작품을 쉽게 감상할 수 없는 우리의 열악한 환경을 딛고 책상 위에서 미술관을 산책하듯 책을 통해 예술적 소양을 쌓기를 원합니다. 어린이는 어린이대로, 청소년은 청소년대로, 성인 독자들은 또 그들대로 보고 싶은 것을 보고 읽고 싶은 것을 읽으며 이중섭의 예술 세계를 만나길 바랍니다.

2015년 4월
최석태

황소의 혼을 사로잡은 이중섭
앞머리에

차례

노을을
등지고
울부짖는
소

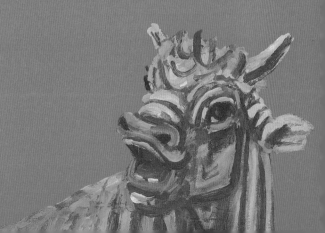

울부짖는 소리가
들리는 것 같은
〈노을을 등지고 울부짖는 소〉

1953~1954년 무렵, 종이에 유채, 32.3×49.5cm, 개인 소장

황소의 혼을
사로잡은 화가,
이중섭 —

여러분은 지금 고개를 들어 무언가 하소연하듯 입을 벌리고 있는 앳된 소를 보고 있습니다. 그림을 보고 있자니 소의 애절한 울음소리가 들리는 것 같지 않나요? 제게는 그 소리가 마치 확성기를 통해 귀를 때리는 것 같은 느낌으로 다가옵니다.

소리를 지르려고 가볍게 벌린 입 주위에는 마치 잔잔한 물 위로 돌멩이를 던졌을 때 일어나는 파문과 같이 짙고 엷은 색의 띠를 번갈아 배치했습니다. 입 주위로 힘이 들어가 조금 커진 콧구멍과 콧잔등, 이마, 두 눈두덩이와 귀, 나아가 뿔에도 짙고 엷은 빛깔을 번갈아 발랐습니다. 입 아래의 목에도 얼굴보다는 어두우면서 더 넓은 주름이 이어집니다. 또 왼쪽에 그려진 등마루의 선은 입에서 멀어질수록 아래를 향하고 있어서 마치 입에서 뻗어 나간 것처럼 보입니다.

소가 등지고 있는 노을이 가득한 하늘에서도 이런 분위기는 마찬가지네요. 마치 노을이 소를 중심으로 뻗어 나가는 것처럼 보입니다. 이중섭은 그림을 보는 순간 마치 소의 울부짖는 소리가 바로 귓전에서 들리는 것 같은 느낌을 주기 위해 남다른 고안과 연출을 펼쳐 보였습니다.

그런데 이중섭은 이 그림 말고도 소를 소재로 삼아 여러 작품을 그렸습니다. 여러분도 이미 초등학교와 중학교 교과서를 비롯해 몇몇 미술책에서 이중섭이 그린 소 그림들을 보았을 겁니다. 이중섭은 왜 이렇게 소를 자주 그리고 많이 그렸을까요?

1954년, 경남 진주에서
허종배 촬영

이중섭은 소를 통해 무슨 말을 하고 싶었을까요? 몸부림치는 것 같은 느낌의 소나, 우는 것 같은 소는 마치 무척이나 불행했던 그 자신의 처지를 보여 주는 것 같습니다. 또는 자주 이야기되듯이 지난 한 세기 동안 우리 민족이 맞닥뜨려야 했던 불행한 운명을 상징하는 듯도 합니다. 이중섭은 착하고 순하며 일만 하다가 죽어서도 사람의 먹이가 되는 소의 신세가 마치 다른 민족의 압제를 받는 우리나라 사람들의 처지와 흡사하다고 생각한 모양입니다. 여러분의 생각은 어떤가요?

이중섭은 그림을 보는 사람이 바로 이런 것들을 스스로 묻고 답하도록 이끌어 줍니다. 당당한 붓질은 오랜 수련을 거쳐 확신에 차고도 능숙해 보입니다. 화면 중심 부분에는 강한 색의 대비를 주고 주변으로 퍼질수록 누그러지도록 하는 등 어느 한 구석도 소홀한 점이 없습니다. 여러 가지 요소들이 마치 바느질이 잘된 옷처럼 흠을 찾아내기 힘들게 조화를 이루고 있습니다. 그러므로 세로 30센티미터 남짓에 가로 50센티미터 정도로 그다지 크지 않은 이 그림은 보는 사람들이 흘깃 보아 넘기기 어렵게 합니다. 소를 그린 우리나라의 화가들은 적지 않지만, 그들 가운데 어느 누구도 노을을 배경으로 하여 그리지 않았으며, 마치 소의 울

음소리가 들리는 것처럼 연출하지도 않았습니다.

이중섭은 어떤 사람이기에 이런 그림을 그렸을까요? 당시의 암울했던 사회 분위기가 이 화가의 영혼에 어떤 영향을 끼쳤을까요? 또 소 그림 이외에는 어떤 그림을 그렸을까요? 이런 궁금증을 가지고 이중섭의 작품을 하나하나 살펴보면서 그의 생애를 따라가 보는 것도 우리의 삶을 값지게 살찌우는 일이 아닐까요? 눈과 마음, 나아가 우리의 영혼을 드맑게 하는 지름길이라고 여겨집니다.

사과를
그리는 아이 ─

이중섭은 이 나라가 일본에게 완전히 짓밟힌 지 여러 해가 지난 1916년 4월 10일 평안남도 평원군 조운면 송천리에서 태어났습니다. 지금 평안남도는 북한 땅이기 때문에 우리는 지도로만 볼 수 있습니다. 평평한 땅이 그다지 많지 않은 북부 지역에서 드물게 평원군은 넓은 들이 있는 곳입니다. 이중섭은 이런 곳에서 대지주 집안의 3남매 중 막내로 태어났습니다.

아버지 쪽 조상은 고조와 증조 대에 평원군에서 농사로 커다란 부를 이루었고, 어머니 쪽은 평양 지역에서 손꼽히는 부잣집이었습니다. 외할아버지는 우리 경제를 손아귀에 넣으려는 일본에 맞서 조선인 자본가를 중심으로 운영하는 민족 은행을 세우려 애쓴 사람입니다. 또 애국 계몽 활동을 활발히 전개한 단체인 서북학회와 우리 물건을 써서 민족의 부를 늘리자는 뜻으로 거세게 펼쳐진 물산 장려운동에 기여한 사람입니다.

말하자면 자기 힘으로 부유해진 평원군의 한 부잣집 아들이 평양의 양심적인 한 부잣집 딸을 만나 결혼한 사이에서 이중섭이 태어난 것입니다. 꽤 여유로운 환경에서 말이죠.

이중섭이 태어났을 때 나이 차이가 열두 살이나 나는 형이 있었는데, 이중섭이 서너 살이 되었을 무렵에 형이 결혼을 하게 되었습니다. 그러니 이중섭은 한 집에 살던 어머니와 형수, 두 여인의 보살핌을 받으며 자랍니다. 어린 이중섭은 갓 결혼한 형수 등에 업혀 지내기도 했다고 합니다. 그러나 이중섭이 다섯 살 때 그가 태어날 때부터 까닭 모를 병을 앓아 오던 아버지가 서른 살의 젊은 나이로 돌아가십니다. 형이 일찍 결혼한 것도 시름시름 하던 아버지가 돌아가시기 전에 대를 이으려 했기 때문인 것 같습니다.

가장인 아버지가 세상을 떠나셨지만 이중섭네가 살기에는 어려움이 전혀 없었습니다. 그러나 이중섭네 땅을 빌려 농사를 짓던 소작인들이 남편 없이 홀로 된 어머니를 무시하려 들었고, 어머니는 이들을 다루느라 목이 심하게 쉬었습니다. 어머니는 언젠가 집을 찾아온 일본 순사의 뺨을 때릴 정도로 대찬 사람이었으나 소작인들을 다루는 일은 힘겨워했다고 합니다.

이중섭은 어릴 때부터 만들기와 그리기에 높은 관심을 보였습니다. 갯가에서 떠온 진흙으로 무언가를 빚으며 줄곧 놀거나 틈만 나면 그림을 그렸습니다. 어린 중섭이 얼마나 그림 그리기를 좋아했는지를 보여 주는 이야기가 있습니다.

이중섭이 평양의 외가에 놀러 갔을 때 일입니다. 어른들이 달고 맛나는 사과를 주셨습니다. 다른 아이들은 사과를 받자마자 먹기에 바빴는데 이중섭은 그 사과를 들고 혼자 방해받지 않을 곳으로 가지고 가서 연필로 사과 그림을 다 그

리고 난 뒤에야 먹었습니다. 그리고 그런 식으로 그린 그림마다에 반드시 그린 날짜를 써 넣었습니다. 여러분은 어렸을 때 어른들이 귀하고 맛있는 음식을 주시면 어떻게 했나요?

이 일화에서 우리는 이중섭의 미술에 대한 타고난 가능성을 엿보게 됩니다.

평양으로 ─

일곱 살 무렵 마을 서당에 들어가서 한글을 배우고 기초 한자로 글을 익히기 시작한 이중섭은 여덟 살이 되자 평양으로 옮겨 가 종로 공립보통학교에 들어갔습니다. 지금으로 치자면 초등학교에 입학한 것이지요. 평양은 외갓집이 있는 곳이며 그가 태어나기 전부터 형이 학교를 다니던 곳이기도 했습니다. 이중섭이 초등과정에 들어갈 무렵, 형은 이미 중등과정을 마치고 대학에 가기 위해 일본으로 떠난 뒤였습니다. 당시에는 우리 땅에 대학이 없었기 때문이지요. 이중섭이 평양 외갓집으로 온 지 얼마 지나지 않아 곧 어머니와 형네를 비롯한 가족들 모두가 평양으로 옮겨 와 같이 살게 됩니다.

이중섭의 초등학교 시절에 대해서는 알려진 것이 그다지 많지 않습니다. 외가는 이미 말했다시피 살기 좋은 집이었고 평양 중심지에 있었습니다. 이중섭은 단지 아이들과 내내 노느라 정신이 없을 정도였다고 합니다. 자치기, 딱지놀이를 하며 어울려 자라면서 스케이트 타기 등에 미친듯이 골몰했다고 합니다.

초등학교 과정에서 6년 내내 한 반 친구가 되었던 김병기를 만난 것은 처음에는 몰랐지만 매우 즐거운 일이었을 것입니다. 김병기도 이중섭처럼 훗날에 화

평양의 옛 모습

평양은 우리 국토의 북부 지역에서 가장 큰 도시로, 당시로서는 서울 다음가는 대도시였습니다. 고구려의 수도였고, 풍경이 아름다운 것으로 이름이 높습니다. 지금은 북한(조선민주주의인민공화국)의 수도이지요. 고려시대에는 국경이 가까워서 수비도시로서도

조선시대 평양의 모습을 보여 주는 〈평양도〉
19세기, 10폭 병풍, 종이에 채색, 각 131×39cm, 서울대학교 박물관 소장

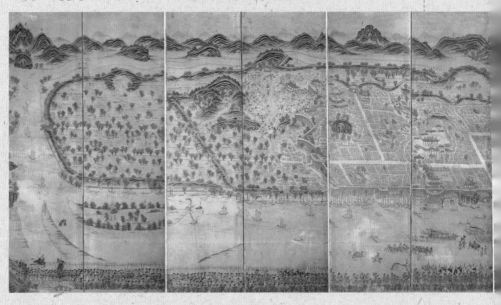

중요하게 여겨졌으며, 조선시대에도 한양(지금의 서울) 다음가는 대도시였습니다. 평양은 경의선 철도가 지나가는 곳이어서 중국 대륙과 한반도, 일본을 잇는 동아시아의 관문인 데다 중국과 가깝기 때문에 많은 영향과 자극을 받게 되었습니다. 특히 이중섭이 태어나기 훨씬 전부터 새로운 움직임이 거세게 일었습니다. 그리하여 일제강점기에는 평양을 비롯한 서북 지역 사람들이 전체 유학생의 절반 이상을 차지할 정도로 활발한 활동을 이어 갔습니다. 평양의 북쪽 지역에서 농촌을 체험했던 이중섭이 대도시 평양으로 나와 겪은 갖가지 문물, 미술 활동, 활기찬 분위기는 이중섭이 열정 넘치는 화가로 자라나는 데 커다란 영향을 끼쳤습니다.

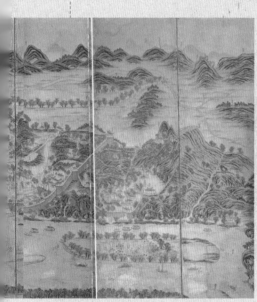

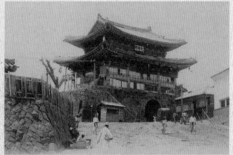

서울에서 평양으로 들어가려면 대동강을 건너 반드시 지나야 했던 평양의 대동문
조선시대 초기에 지어진 건물로 1920년대의 모습

이중섭의 초등학교 시절
미술에 관한 관심을 자극한
김찬영의 〈자화상〉
1917년, 천에 유채, 60.8×45.7cm,
일본 도쿄예술대학교 미술관 소장

가가 되니 그림 그리는 친구이자
동료를 만나서 즐겁기도 했지만,
무엇보다 그의 아버지가 당시 이름
난 분이었기 때문입니다.

　처음에는 몰랐던 것이지만 김병
기의 아버지 김찬영은 일본에 가서
유화를 익힌, 당시로서는 아주 드문 분이었습니다. 당시에 그는 화가로서보다는
시와 희곡, 미술에 관한 글을 발표하여 더 널리 알려져 있었습니다. 친구를 따라
자주 들른 그의 집에서 이중섭은 눈이 휘둥그레지는 경험을 합니다. 김찬영의
그림과 여러 가지 그림 도구들, 그가 모아 두고 보던 화집이나 미술잡지 같은 미
술책은 물론이고, 김찬영이 표지를 그리거나 책에 실린 글에 곁들인 삽화가 있
는 문학잡지들을 자주 접하게 된 것입니다. 또 그의 집에는 일본은 물론 영국에
서 나온 책도 많았습니다. 당시로서는 드물게 원색으로 인쇄해 고급스러워 보이
는 책들을 보면서 이중섭은 새로운 세계, 가슴 설레는 미술의 세계를 접했습니
다. 여러 가지 재료로 그림을 그리고 형상을 만드는 조형 활동, 즉 미술을 좋아
하던 이중섭에게는 너무나 놀라운 체험이었습니다.

이중섭을 더욱 놀라게 한 것이 또 있었습니다. 그가 4학년 때인 1926년부터 졸업할 때까지 평양에서 열린 전국 규모의 '삭성회 미술전람회'가 바로 그것입니다. 이 행사는 미술에 대한 관심이 더욱 높아지던 시기의 이중섭에게 더없는 자극이 되었습니다. 이 전시회를 주도한 모임이 바로 '초승달'이라는 뜻을 가진 '삭성회'라는 미술가 단체였는데, 평양을 중심으로 김찬영이 주도하고 김찬영의 선배인 김관호 등이 만든 것이었습니다.

김찬영이 그린 《학지광》 속표지 그림
1915년. 목판화

고학년이 되면서 그림에 더 몰두한 결과, 학교를 통틀어 그림 하면 이중섭을 꼽을 정도가 되었습니다. 이중섭의 초등학교 시절에서 또 하나 주목할 일은 형에 대한 것입니다. 일본에서 대학에 다니던 형은 방학이 되어 집에 돌아오면 늘 동생인 이중섭과 친구 김병기에게 붓글씨(서예)를 가르쳤습니다.

붓글씨 공부는 이 당시에 평양에서는 유행이었을 정도로 인기가 좋았습니다. 이 지방 사람들은 조선시대 내내 과거시험을 치를 자격도 주어지지 않다시피 할 정도로 천시받았는데, 1800년대 말에 시작된 개혁 정책에 의해 이런 장해가 사라지자 뒤늦게 과거 공부 바람이 불어 한문으로 된 서적을 공부하고 이를 익히기 위해 붓글씨를 공부하는 분위기가 널리 퍼졌던 것이지요. 이중섭의 형도 그런 영향을 받았던 것일까요? 그는 대학을 졸업한 뒤에도 이름난 일본인 서예가를 찾아가 글씨 공부를 하느라고 늦게 돌아왔다고 합니다. 붓글씨를 사랑했던

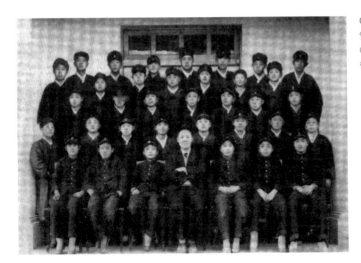

평양의 분위기와 형의 영향으로 갈고 닦인 이중섭의 자질은 나중에 그가 글씨 예술을 바탕으로 한 그림을 개발하는 데 커다란 밑거름이 됩니다.

이런 환경에 더하여 미술에 관심이 많은 이중섭을 한층 자극한 것은 바로 벽화라고 여겨집니다. 1910년쯤부터 고구려 시대에 만들어진 무덤 속 그림들이 발굴되기 시작한 것입니다. 6세기쯤에 제작된 그 벽화들은 당시 세계 최고 수준이라 해도 손색이 없었습니다. 고구려인의 힘찬 기상이 담겨 있고 신비한 느낌을 불러일으키는 이 벽화는 지금까지도 우리에게 커다란 감동을 안겨 줍니다.

이중섭은 이렇게 민간이 주도하는 미술전이 열리고, 세계적으로 인정받는 훌륭한 고분 벽화가 남아 있는 등 유서 깊은 평양을 무척 사랑했습니다. 자신이 뿌리 내리고 있는 이 땅과 우리 문화에 대한 사랑과 긍지는 그의 평생에 걸쳐 나타납니다.

멋진 만남을
안겨 준
오산학교 ─

1929년, 열네 살이 된 이중섭은 평양을 떠나 평안북도 정주군에 위치한 오산고등보통학교에 입학했습니다. 이 학교는 나중에 서울로 옮겨 지금은 오산중고등학교가 되었습니다. 이중섭이 학교를 다닐 당시 중등과정은 오늘날의 중학교와 고등학교 과정이 합쳐진 5년제였습니다. 이 학교를 앞으로는 '오산학교'라고 부르겠습니다.

오산학교는 평양에서 꽤 멀리 떨어진 정주군에 있었습니다. 도시나 군의 중심지가 아니었으므로 다른 곳에서 온 대부분의 학생들은 학교 기숙사나 학교 가까운 가정집에서 하숙을 했습니다. 이중섭이 이렇게 멀리 떠나온 까닭은 평양의 가까운 학교 입학시험에서 떨어졌기 때문이었습니다. 그러나 이것은 오히려 그에게 커다란 행운을 가져다주었습니다. 오산학교는 특별한 학교였습니다.

오산학교에 입학한 이중섭은 특별활동 또는 과외활동으로 미술부에 들어갔습니다. 그러나 아직 미술부에는 지도할 선생님이 안 계셨습니다. 당시 대부분의 중등학교에는 과학 담당 교사가 오늘날 미술 과목에 해당하는 도화(圖畵)를 맡아 가르쳤습니다. 다행히 이 미술부에서 나이는 같으나 먼저 들어와 있던 문학수라는 학생을 만납니다. 그는 이중섭이 입학하자마자 일어난 광주학생항일운동에 가담하여 우여곡절 끝에 퇴학을 당하는데, 문학수도 이중섭처럼 미술 활동에 대단한 정열과 관심을 지니고 있었습니다. 두 사람은 훗날 일본에서 다시 만나 밀접한 관계를 이어 가게 되는데, 김병기와 더불어 문학수

글씨 예술

보통 서예(書藝)라고 하고, 드물게 서도(書道)라고도 합니다. 한자를 쓰는 문화권인 중국, 한국, 일본, 베트남, 그리고 아랍지역에 특유한 예술의 한 갈래입니다. 이 글씨 예술은 사물의 모양을 본떠서 글자를 만든 것에서 유래한 한자의 특성 때문에 생겨서 발전해 왔습니다. 그러므로 그림과 아울러서 글씨 서(書)와 그림 화(畵)를 붙여서 '서화'라고 불렀으며, 그림보다도 우월한 것으로 보았습니다. 예

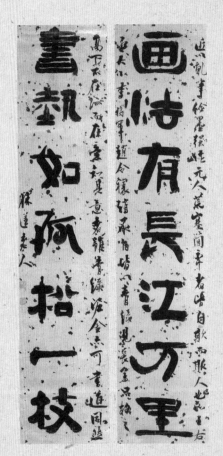

추사 김정희의 그림 그리는 법과 서예에 관한 글씨 작품
〈예서대련〉, 19세기, 종이에 먹,
각 129.3×30.8cm, 간송미술관 소장

로부터 우리나라에서는 글씨 예술이 바탕이 되지 않은 그림, 즉 화원이 그리는 기술적인 그림을 천하게 여기고, 이와는 구별되게 발전한 문인화를 더 높이 평가했습니다. 그런 터라 글씨 예술은 글을 읽고 쓰는 선비나 귀족이 반드시 익혀야 하는 중요한 자질로 여겨졌습니다.

우리나라에서는 신라시대의 김생을 비롯하여 조선시대에 와서는 세종대왕의 셋째 아들 안평대군 이용과 석봉체로 이름난 한호, 윤순과 이광사가 유명합니다. 한호와 어머니의 떡 써는 이야기는 여러분도 잘 알지요? 그리고 추사체를 창안한 김정희가 이름이 높습니다. 글씨 유적으로는 광개토대왕비의 글씨를 꼽을 수 있고, 이름을 알 수 없는 여러 글씨 예술가들에 의해 씌어진 매우 웅장한 글씨 비석도 많습니다.

김정희의 추사체와 흡사한
이중섭의 글씨 예술

고구려의 고분 벽화

고분 벽화란 무덤 안쪽에 방을 만들고 그 벽에 그린 그림을 가리킵니다. 이 그림들은 옛날 그림이 어땠는지를 알 수 있게 해 줄 뿐만 아니라, 당시 사람들의 생각과 믿음, 생활 모습을 보여 주기 때문에 역사 기록으로서도 중요한 자료입니다. 벽화는 지금으로부터 1500년 전쯤 특히 고구려에서 크게 유행했는데, 이 벽화 그림이 있는 무덤은 고구려의 옛 수도였던 통구와 평

사냥하는 모습을 그린
고구려 고분 벽화
〈사냥 그림(수렵도)〉
5세기 후반,
중국 길림성 집안현
무용총 현실 서벽에 위치

양, 황해도 안악 등지에 퍼져 있습니다.

그림의 내용은 무덤 주인이 살아 있을 때 모습을 그린 초상화를 비롯하여 사냥하는 모습, 춤추는 광경, 씨름하는 모습, 행렬 모습, 불교 행사 등을 그린 풍속화가 있으며, 무덤을 지키는 네 가지 상서로운 짐승(청룡, 백호, 주작, 현무)을 그린 사신도와 우주를 그린 그림 등 다양합니다. 이런 소재에 고구려인 특유의 활달하고 힘찬 기상이 더해져 더할 수 없이 실감나게 그려져 있습니다. 이중섭의 그림에서 쉽게 느낄 수 있는 힘찬 분위기, 〈사냥 그림〉에 표현된 산이나 〈주작 그림〉에 나오는 날갯짓을 보면 이중섭이 고구려 고분 벽화의 재미난 표현들을 얼마나 잘 기억했다가 되살려 놓았는지를 알 수 있습니다.

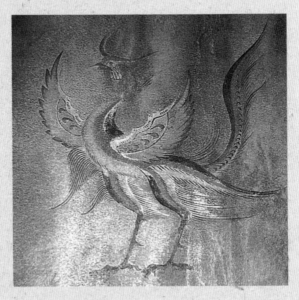

상서로운 새 봉황을 그린
〈주작 그림(주작도)〉
6세기 무렵,
평안남도 강서군 강서중묘
현실 남벽에 위치

에 대해서는 뒤에서 다시 다루겠습니다.

2학년 무렵, 이중섭은 씨름을 하다가 팔이 부러져서 학교를 잠시 쉬게 되었습니다. 쉬는 동안 이중섭은 무엇을 하면서 시간을 보냈을까요? 휴학을 했지만 그는 집에 가지 않고 하숙집에 남아 홀로 시간을 보냈습니다. 깊은 고민이 있었기 때문입니다.

이중섭이 오산학교에 들어간 무렵에 일본에서 대학을 마치고 돌아온 형은 원산에 있는 은행에서 일하던 중 원산이 더욱 발전할 거라고 내다보고 평원군에 있는 논을 모두 팔아 그곳으로 터전을 옮겼습니다. 당시 원산을 비롯한 우리나라 북부 지방은 각종 공업 시설이 급속히 늘어남에 따라 인구가 급증하고 있었습니다. 어머니 혼자서 그 많은 농토를 관리하면서 소작인을 감당하는 수고를 하지 않아도 일정한 수입이 보장되는 다른 일을 하기로 작정한 것입니다. 형은 원산 근방에 과수원을 사서 운영하고 나머지 자산은 여러 가지 사업에 투자했습니다. 다행히 일이 잘되었지만 집안에 또 다른 걱정이 생겼습니다. 이전부터 형과 형수는 사이가 좋지 않았는데, 형이 형수와 이혼하려고 마음먹은 바람에 집안이 화목하지 못했던 것입니다. 이중섭은 어려서 아버지가 돌아가시고 어머니 혼자 세상일을 헤쳐 나가는 모습을 보면서 형이 이룬 가정이 원만하기를 누구보다도 고대했을 것입니다.

그는 학교 근처 하숙집에 머물며 그림을 그리면서 틈틈이 시집이나 다른 책들을 읽었습니다. 오산학교는 김억을 비롯하여 김소월, 백석같이 아주 이름난 시인을 여럿 배출했는데, 이런 전통 때문인지 이중섭의 시에 대한 관심과 열정도 그림 못지않았습니다. 오산학교 학생들 또한 걸출한 선배들을 길러 낸 자신의

학교를 무척 사랑했고 자부심도 대단했습니다.

1931년, 부러진 팔이 다 나아서 학교로 돌아간 이중섭에게는 크기를 짐작하기 힘든 행운이 기다리고 있었습니다. 입학 때부터 빈자리였던 도화 과목 선생님이 새로 왔는데, 아주 독특하고 놀라운 이력을 지닌 사람이었습니다. 그가 바로 임용련입니다.

임용련은 1901년에 대동강이 평양을 지나 바다 쪽에 이르면 닿는 진남포에서 태어났습니다. 그곳에서 초등과정을 마치고 당시 경성이라고 부르던 서울의 배제고등보통학교에 다니던 중에 3·1운동이 일어나자 그 행렬에 끼어 만세 운동을 벌였습니다. 그 일로 일본 경찰에 쫓겨 중국으로 갔습니다. 난징 대학에서 영어를 전공하던 임용련은 진로를 바꾸어 미국으로 가서는 미술을 공부하기 시작했습니다. 시카고 대학을 졸업하고 더 공부하기 위해 예일 대학에 들어가 마침내 1등으로 졸업했습니다. 이에 더하여 수석 졸업생에게 수여되는 장학금으로 1년 동안 유럽에 가서 여러 미술관을 다니기도 하고 명작을 본떠 그리기도 했습니다. 그런 화려한 경력을 가진 사람이 오늘날 미술 과목에 해당하는 도화와 영어 과목의 교사로 오산학교에 왔으니 이중섭은 뛸 듯이 기뻤습니다.

임용련 선생님은 오자마자 미술실을 큰 장소로 옮겼습니다. 또 주말마다 미술부 학생들과 함께 야외로 나가 그림을 그리고, 서로의 그림에 대해 평가하는 품평회를 열어 이중섭의 미술에 대한 관심을 더욱더 높여 주었습니다. 이중섭이 그린 수채화를 학생들에게 보이며 장래의 거장이 될 거라고 칭찬도 해 주었습니다.

게다가 고맙게도 임용련 선생님은 또 다른 행운을 하나 더 가지고 왔습니다.

임용련과 백남순
1930년 1월 프랑스 파리에서 찍은 약혼 기념사진

선생님의 부인이 유명한 화가 백남순이었기 때문입니다. 두 사람은 프랑스에서 만나 결혼을 했고, 남편이 오산학교에 부임하게 되자 아내 백남순도 이곳으로 함께 오게 된 것입니다. 백남순도 유화가로서 이중섭에게 많은 영향을 미쳤다고 여겨집니다. 병풍 형식의 바탕에 그린 그녀의 독특한 작품 〈낙원〉에서 우리는 이를 여실히 느낄 수 있습니다. 예부터 즐겨 애용하던 병풍 형식을 이용하여 유화를 그려 남긴 사람은 백남순뿐입니다. 새로운 문물을 오래전부터 내려오던 문화에 적용하려는 노력을 이중섭은 마음에 새기고 따르려 했을 것입니다.

이중섭은 벌써 이 무렵부터 소를 즐겨 그렸습니다. 친구들이 "이중섭이는 소하고 같이 산다"거나 "이중섭이가 소하고 뽀뽀하는 것을 봤다"고 농담할 정도였으니 말입니다. 이때부터 즐겨 그린 소 그림은 그가 죽을 때까지 내내 되풀이되면서 점점 더 높은 기량과 다른 특징을 나타냅니다.

이 무렵에 이중섭이 몰두한 것이 또 하나 있었습니다. 두꺼운 한지에 먹물을 칠한 뒤 철필로 긁어 바탕을 드러내는 작업이었습니다. 이것은 미국과 유럽에서 공부한 스승의 가르침 때문에 가능했습니다. 특히 임용련 선생님은 앞으로 새 세상을 열어갈 청년들에게 과거의 교육에 집착하기보다는 변해가는 미래 세계에 대비하고 개성과 실험 정신이 강조된 산지식을 가르쳐야 한다는 교육철학을

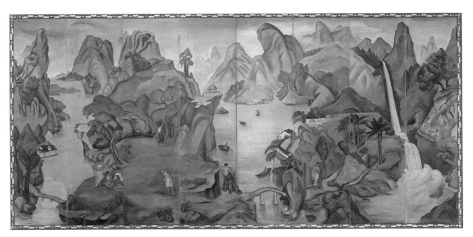

백남순이 그린 〈낙원〉
1936년. 8폭 병풍. 천에 유채, 166×366cm, 호암미술관 소장
병풍 형식의 바탕에 그린 의도가 돋보이며, 흰 바탕에 갈색과 검정색으로 무늬를 그린 띠를 사방에 둘렀다.

몸소 실천에 옮겨 학생들에게 많은 영향을 주었습니다.

이때 이중섭은 담배를 싸는 알루미늄 박지에 철필로 그림을 그리는 방법을 처음 접합니다. 흔히 '은박지 그림' 혹은 '은지화'라고 하는 이 남다른 재료에 그림 그리기는 그 뒤 일본 유학 시절과 한국전쟁 때 피난처에서, 혹은 복잡한 작업이 불가능할 때나 큰 벽화를 준비할 때에도 이중섭이 몰두한 것입니다. 하지만 이중섭은 담배 싸는 종이에 그림을 그린 것에 대해서는 어른이 되어서야 백남순에게 고백했습니다. 스승 임용련과 백남순 두 분에게 혹시 담배 피우는 학생이라고 오해를 살까 우려했기 때문입니다.

스승 임용련은 또한 고려청자의 가치를 높이 평가하여 이를 모으기도 한 사람입니다. 그의 아내 백남순이 옛 일을 되돌아보면서 한 이야기가 있습니다.

오산학교 교사를 수락하고 급히 학교 근처로 이사를 갔더니 식구들이 쓸 그릇

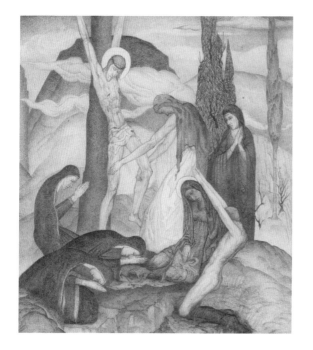

임용련의 〈십자가의 상〉
1929년, 종이에 연필, 38×34cm, 개인 소장
졸업 후 유럽 여행 장학금을 받기 위해 임용
련이 출품했던 초본이다. 그림 사진은 소설
가 이충렬 제공.

이 부족했습니다. 그래서 하는 수 없이 남편이 소중하게 수집해 왔던 고려청자에 음식을 담아 아기에게 먹이고 있는데 임용련이 학교에서 막 돌아왔습니다. 애지중지하던 고려청자에 음식을 담아 아기에게 먹이는 광경을 본 그는 벼락같이 화를 냈습니다. "우리 같은 사람들이 죽었다 깨어나도 발치에도 못 미치게 잘 만든 것인데, 이 소중한 것을 쓰다가 깨지기라도 하면 어떻게 하겠다는 거요!" 임용련은 우리 조상이 남긴 고려시대 푸른 사기의 값어치를 알았던, 당시로서는 드문 사람이었습니다.

임용련 선생님과 만난 뒤 이중섭은 여러 차례에 걸쳐 서울에 있는 민족계 일간지가 주최하는 학생미술전람회에 출품합니다. 그곳은 임용련과 백남순이 귀국전을 화려하게 펼쳤던 곳이기도 합니다. 중간에 또 다시 휴학을 하여 빠지기도 했지만 띄엄띄엄 세 차례나 출품하여 입선했습니다. 이런 경험이 앞으로 화가로서 펼칠 활동에 아주 커다란 밑거름이 되었음은 분명한 일이지요.

오산학교를 졸업할 무렵 이중섭은 한글의 자음과 모음을 이용하여 글자를 구성하는 일에 몰두했습니다. 일본 식민 당국의 한글 말살 정책에 반발하여 한글을 구성하여 그리는 일에 신명을 걸었던 것입니다. 그 뒤로 이중섭은 자신의 작품에 결코 한글 이외의 다른 문자로 이름을 쓰지 않았습니다. 훗날 일본에 유학을 가서도 한글에 대한 애착이 식지 않았는데, 그때가 일본의 탄압이 극심한 때였음을 생각하면 대단한 용기가 없이는 할 수 없는 일이었습니다. 여기서도 우리 민족과 문화를 깊이 사랑한 이중섭의 마음을 짐작해 봄직합니다.

오산학교는 장사를 하여 큰돈을 번 애국자 이승훈이 온 힘을 기울여 세운 학교입니다. 그런데 학교 건물이 오래되어 매우 낡아서 이중섭이 다닐 무렵에 학생들 사이에서는 학교에 불을 질러 일본 보험사로부터 보상금을 타 학교 건물을 다시 세워야 한다는 말이 공공연히 나돌았다고 합니다. 이중섭이 이 학교를 졸업하기 전해인 1934년 초에, 방학인데도 집에 가지 않고 하숙집에서 머무르던 그는 미술부 동료들과 이를 실행에 옮기기로 결정했습니다. 결국 이중섭이 모든 책임을 지기로 하고 이를 임용련 선생님에게 고백했는데 그는 이를 덮어 주기로 했다고 하는 일화가 남아 있습니다.

또 졸업사진첩에 그림을 그려 넣는 일을 맡았을 때 일본에서 온 불덩어리가 조선으로 향하는 내용의 삽화를 그렸다가 그해 졸업사진첩 발행이 취소되는 일도 벌어졌습니다. 선생님들과 씩씩한 학생들이 힘을 합쳐 서로를 감싸지 않았다면 무슨 일이 벌어졌을까요? 일본 경찰도 만만히 보지 못했다고 합니다.

이런 생각과 행동을 보면 이중섭이 앞으로 어떻게 살아가며 어떤 그림을 그릴지 짐작이 가지 않나요?

더 알아보기

고려청자와 노는 아이

청자란 푸른빛이 나는 유리질 그릇을 말합니다. 흙그릇의 단점을 보완하기 위해 높은 온도에서 유리질로 변화시켜 만든 사기그릇은 더 나아가 옥을 닮은 것으로 발전했습니다. 우리나라에서는 주로 고려시대에 대단히 발달해 '고려청자'라는 말로 대표됩니다. 신비로운 느낌을 주는 보석 비취 빛깔을 지닌 고려청자는 중국에까지 알려져 대단히 존중받았습니다. 또한 금속 그릇의 겉을 파내고 그 홈에 다른 빛깔의 금속을 집어넣는 기법을 처음으로 도자기에 적용한 상감기법으로 유명합니다. 아름다운 무늬와 빛깔로 갖가지 모양을 빚어내 그 예술적 가치를 세계적으로 인정받고 있는 청자는 오늘날 전 세계 사람들이 사랑하는 우리의 자랑스러운 유산입니다.

고려청자의 가치를 높이 평가한 오산학교 임용련

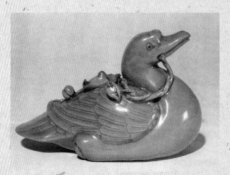

〈청자 오리·모양 연적〉
12세기, 국보 74호, 간송미술관 소장

선생님의 가르침 덕분에 이중섭은 청자에 관심을 가지게 되었습니다. 훗날 이중섭의 그림에 등장하는 아이도 청자에서 비롯되었다는 이야기가 있습니다. 이중섭은 한국전쟁 이후 가족과 떨어져 지내면서 자신의 아이들을 그리워했는데, 이 무렵 여러 번 박물관을 찾아가 12~13세기에 만들어진 표주박 모양의 주전자에 그려진 포도 따는 아이들의 모습을 감상했다고 전해집니다. 우리 전통 미술을 사랑한 이중섭의 그림과 고려 장인이 혼을 불어넣어 빚은 청자에 새겨진 그림이 닮아 있는 것은 이 까닭입니다.

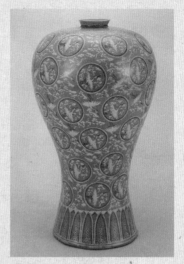

〈청자 구름 학 모란 국화 무늬 매병〉
12세기, 보물 558호, 호암미술관 소장

이중섭이 박물관에 찾아가 감상한
〈청자 포도 동자 무늬 표주박 모양 주자와 받침〉
12~13세기, 국립중앙박물관 소장

큰 성공과
남다른
사랑

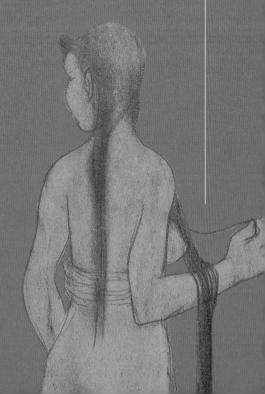

사랑하게 된
여인의 뒷모습을 그린 〈여인〉

1942년, 종이에 연필, 41.3×25.8cm, 개인 소장

일본에서 이룬
놀라운 성공 ——

오산학교를 졸업한 이중섭은 가족이 있는 원산으로 갔습니다. 제대로 된 미술 공부를 하려면 스승 임용련의 말대로 프랑스로 가야 할 것 같았습니다. 어릴 때에는 일본에서 배우고 온 김찬영의 그림이 엄청난 수준인 것처럼 보였으나 점점 커감에 따라 그다지 높이 평가할 것이 아니라는 판단이 섰습니다. 또 스승 임용련이 대학을 둘이나 거쳐 나온 미국만 해도 미술이 흥한 곳은 아니라고 여겨졌습니다. 그래서 미술 활동이 매우 활발하다는 프랑스로 가서 제대로 공부를 하고 이름도 떨쳐 볼 생각이었습니다.

그러나 이러한 계획은 당시로서는 이루어지기가 어려웠습니다. 먼저 일본 식민 당국이 싫어했기 때문이고, 우리나라를 둘러싼 정치적인 형세가 점점 나빠졌기 때문입니다. 얼마 지나지 않아 일본이 중국 전역을 침략하여 전쟁이 더 크게 벌어졌고, 곧 유럽에서도 전쟁이 일어났습니다. 이런 이유로 이중섭은 우선 일본으로 가서 미술 공부를 이어 나가기로 작정합니다. 스무 살 때인 1935년, 일본으로 간 이중섭은 도쿄의 사립 데이코쿠 미술대학 유화과에 입학합니다.

우리나라에서 서양화라고도 말하는 유화는 지금으로부터 100년 전쯤에 서양에서 들어왔습니다. '들어왔다'는 표현이 적절하지 않은 구석도 있지만 우리가 스스로 원해서 익히기 시작한 것이 아님은 분명합니다. 우리나라가 일본의 식민지가 되면서 서양을 열심히 따라 배우던 일본에 의해 강요되다시피 한 것이니까요. 물론 그렇다고 무턱대고 배척할 것은 아닙니다.

유화와 서양화

칠감을 물에 개는 수채 물감과 달리 같은 칠감을 기름에 갠 것이 유채 물감입니다. 그리고 이 유채 물감으로 그린 그림을 유화라고 합니다. 그럼 서양화란 무엇일까요? 유화가 유럽에서 유래했기 때문에 이를 일컬어 서양화라고 부르는 것입니다.

빈센트 반 고흐의 유화
〈별이 빛나는 밤〉
1889년, 캔버스에 유채,
73.7×92.1cm,
미국 뉴욕현대미술관 소장

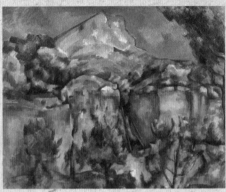

폴 세잔의 유화 〈생 빅투아르 산〉
1897년 무렵, 캔버스에 유채, 65×81cm,
미국 볼티모어 미술관 소장

서양 그림의 특징은 사람의 눈에 보이는 대로 밝고 어두운 표현을 충실히 하는 것입니다. 그러므로 유화는 특히 이런 것을 잘 표현할 수 있는 방향으로 발전해 왔는데, 19세기 끝 무렵에 사진술이 완성되어 이런 전통이 무너지고 더욱 다양하게 전개됩니다. 그래서 나타난 것이 후기 인상주의 화가 빈센트 반 고흐, 폴 세잔, 폴 고갱의 그림이고, 이들의 정신을 이어 더욱 다채롭게 펼쳐 나간 것이 입체파, 야수파, 표현파의 미술입니다.

우리는 아직도 유화를 서양화라 부르고 이를 그리는 사람을 서양화가라고 합니다. 이것은 처음 유화가 들어왔을 때를 지나치게 염두에 둔 표현입니다. 우리나라를 제외한 북한과 중국, 일본 등 어느 나라에서도 서양화라는 표현을 쓰지 않고 유화라고 칭합니다.

폴 고갱의 유화
〈설교가 끝난 후의 환상〉
1888년, 캔버스에 유채,
73×92cm, 스코틀랜드
에딘버러 국립미술관 소장

이중섭이 다녔던 분카가쿠인 전경

이중섭이 유화를 공부하기로 마음먹은 것에는 미술을 제대로 하려면 서양에서 배워야 한다는 당시를 지배하던 사고방식이 영향을 끼친 것 같습니다. 그러나 더 직접적으로는 이런 사고방식을 받아들인 오산학교와 특히 임용련의 영향이 컸습니다.

이중섭이 들어간 데이코쿠 미술대학은 5년제였습니다. 그만큼 전문적인 교육을 하는 곳이었지요. 그가 입학할 무렵에는 정원의 반 정도를 조선 학생들이 차지했을 만큼 이 학교에는 조선에서 온 학생이 많았습니다. 여기서 그는 선배인 이쾌대와 진환, 그리고 동년배인 최재덕 등을 만납니다. 이들과 어울려 그는 훗날 조선신미술가협회라는 중요한 미술가 단체를 만듭니다.

입학한 해 겨울, 이중섭은 스케이트를 타다가 크게 다쳐 휴식차 원산으로 돌아가 쉬게 됩니다. 완쾌되어 이듬해에 다시 도쿄로 가지만 다니던 데이코쿠 미술대학은 그만두었습니다. 당시에 이 학교는 교수는 물론 학생들까지 분규를 벌여 혼란스러운 데다가, 가르치는 방향도 새롭고 자유로운 교육을 받은 이중섭이 적응하기 힘든 것이었습니다.

그래서 다시 들어간 곳이 분카가쿠인이라는 학교의 유화과였습니다. 분카가

쿠인은 데이코쿠와 마찬가지로 사립학교였습니다. 3년 과정으로 배우는 기간이 짧았지만 학교 분위기가 자유롭고 개방적이라는 점이 그의 마음을 끌었습니다. 또한 그곳에는 이미 초등과정 내내 같은 반 단짝 친구로 지냈던 김병기와 오산학교의 선배인 문학수가 다니고 있었습니다. 아마 이들 때문에 이중섭이 이 학교에 더욱 끌렸는지도 모릅니다.

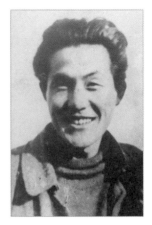

분카가쿠인에 다니던 1938년 무렵
20대 초의 이중섭 모습

그러나 분카가쿠인은 데이코쿠보다는 나았지만 이 학교에서도 이중섭은 미술 공부에 재미를 통 못 붙입니다. 고루하고 나이 많은 교수들은 그가 석고상을 검게 그린다느니 하면서 못마땅해 했고, 프랑스에서 활동하는 화가 루오와 피카소의 영향이 보인다며 비판했습니다. 그나마 다행히도 니시무라 이시쿠라 교장 선생님이 이중섭의 남다른 재능을 눈여겨보아 그를 북돋워 주었습니다. 그는 이중섭이 겉저고리인 기다란 외투를 잘라 주머니를 만들어 자주 입던 옷의 가슴 부분에 붙이고 그림 그리는 데 필요한 도구를 꽂고 다니는 것을 보고 매우 창의적이라며 학생들 앞에서 칭찬해 주기도 했습니다.

또한 이 학교의 강사 쓰다 세이슈라는 일본인 화가도 역시 이중섭을 격려했습니다. 그는 조선인을 전혀 차별하지 않았으며 남의 재능을 일깨워 줄 줄 아는 사람이었습니다. 이중섭이 그린 그림을 보고 창의가 넘친다며 매우 칭찬했는데, 그것은 임용련의 가르침 덕분이었지요. 그는 또 이중섭이 붙인 그림 제목 하나가 중국 시인 두보의 시에서 따온 것임을 알고 이를 칭찬하면서 시와 그림은 같

쓰다 세이슈의 그림 〈단페르롯슈의 사원〉
1932년, 원작 망실

은 예술의 세계로서 서로 밀접한 관계가 있으므로 시를 많이 읽고 즐기는 일도 게을리하지 말라고 권유하기도 합니다. 둘은 급속히 가까워졌고 이중섭은 두고두고 그의 지도와 격려를 받습니다.

무엇보다 아직은 더 배워야 한다고 느낀 이중섭은 꼭 필요하다고 생각되는 수업에는 무척 열심히 참가했습니다. 또 수업 외에도 도쿄에서 열리는 전시회를 자주 찾아갔습니다. 일본의 수도이며 당시 동아시아 문화의 중심지였던 도쿄에는 미술관을 비롯한 각종 박물관이 많았으며 매일같이 미술 전람회가 열렸습니다. 외국의 이름난 화가의 전시회와 옛 중국이나 유럽의 미술품 전시도 끊임없이 열려 이중섭을 자극했습니다.

그중 하나가 루오의 그림 전시회였습니다. 루오의 그림은 이중섭 말고도 많은 조선인 화가 지망생들에게 감동을 주었습니다. 또 일본 사람은 물론 중국 사람들도 루오를 사랑하게 되었습니다.

이중섭은 모든 학생이 모인 가운데 조선말 노래를 유창하게 불러서 이를 보던 조선 학생들을 놀라게 하기도 했다고 합니다. 당시 일본에서 유학하고 있던 적지 않은 조선인들은 조선 학생들끼리 만났을 때에도 일본말을 썼다고 하니, 이중섭의 조선말 노래가 이들의 마음에 경종을 울린 것이겠지요.

또 이중섭은 하숙방이 그림 그리는 작업으로 어질러진 가운데서도 난초를 키워 그의 방을 방문한 일본 학생들이 이를 매우 찬탄했다고 합니다. 난초는 꽃의 모습이 고아할 뿐 아니라 줄기와 잎이 청초하고 향기가 그윽하여 범상치 않은 기품을 지녔지만, 기르기가 까다로운 식물입니다. 하숙방에서 난초를 기를 정도라면 식물을 사랑하는 마음이 지극해야 하는 것이지요.

언젠가는 친구가 아들의 생일잔치에 장식할 목적으로 마당에 핀 국화를 꺾어 오라고 했으나 끝내 꺾지 못할 정도로 이중섭은 살아 있는 생명체를 무척 소중히 여겼다고 합니다. 앞으로 이 책을 읽어 나가면서 이중섭 그림에 등장하는 동물이나 식물의 종류가 얼마나 되며 어떤 상태로 그려졌는지에도 주목해 보기를 바랍니다.

루오와 둔황, 마티스와 피카소

20세기 전반기에 프랑스에서 활동한 화가 조르주 루오(1871~1958)는 어려서 색유리를 써서 창문을 장식하는 일을 하다가 화가가 되었습니다. 프랑스와 미국에서는 물론 특히 우리나라와 중국, 일본에서 널리 사랑받은 화가입니다. 루오가 이토록 동양 사람들로부터 사랑을 받은 이유는 무엇일까요? 그 이유는 젊은 시절에 그가 그린 풍경화가 마치 동아시아 사람들이 오랜 세월 동안 발전시켜 온 서예와 수묵화와 흡사하기 때문일 것입니다. 실제로 루오는 일본인에게 선물로 받은 먹을 사용해서 여러 장의 그림을 그리기도 했고, 그 그림 중 하나를 선물한 사람에게 주기도 했습니다. 그의

루오에게 영향을 준
〈부처님 전생 이야기〉
5세기 전후 북위 시대.
중국 둔황 275호 벽화

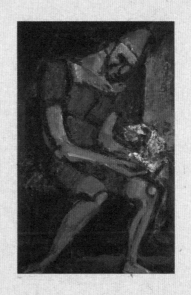

조르주 루오의 〈늙은 어릿광대와 개〉
1925년, 캔버스에 유채, 73×48cm,
일본 기요하루 시라가바 미술관 소장

그림이 프랑스의 탐험가이자 동
양학자였던 폴 펠리오(1878~1945)
가 가져간 중국 둔황의 벽화에 나
오는 선이나 색채와 흡사한 것으
로 보아 루오의 그림은 색유리 그
림에서 유래했다기보다는 동양
예술의 영향이 더 큰 듯합니다. 이중섭이 루오의 영향을 받았다는
사실은 유명하며, 그 밖에도 앙리 마티스, 파블로 피카소 등이 그
에게 영향을 주었다고 알려져 있습니다. 마티스도 유럽 이외 지역
의 미술에 흥미를 느껴 옛 페르시아 도자기에 그려진 무늬를 떠올
리게 하는 선과 색채를 즐겨 구사했습니다. 이중섭은 마티스가 죽
자 제사를 지내 주며 그를 기리기도 했습니다.

앙리 마티스의 유화 〈춤 2〉
1909~1910년,
캔버스에 유채, 260×391cm,
러시아 상트페테르부르크 미술관 소장

당당한 항의,
놀라운 그림들 ─

1938년 스물세 살이 된 이중섭은 한 공모전에 작품을 내어 커다란 성과를 얻었습니다. 공모전은 일본 도쿄를 근거지로 프랑스 유학 경험이 있는 일본인 화가들이 창립한 단체인 지유미즈츠쿄카이가 여는 제2회 전람회였습니다. 이 단체를 '지유텐'이라고 줄여서 부르도록 하지요. 여기에 연필화 세 점을 포함해서 모두 다섯 점을 내어 입선한 데다가 협회상까지 받은 것입니다. 첫 출품이라 입선만으로도 만족스러운 결과였을 텐데, 상까지 받게 되었으니 기쁨이 두 배였습니다.

더구나 오산학교의 선배이면서 분카가쿠인에 먼저 들어와 같은 하숙집에서 생활하던 문학수도 이 공모전에서 입선에 더하여 협회상을 받았습니다. 문학수는 첫 공모전에도 입선했으며 이번 두 번째 전람회에서는 몰라보게 나아졌다는 찬사를 받았습니다. 이중섭이 옆에 있어서 더욱 자극이 되었을 거라 여겨집니다. 이중섭과 문학수가 일본 미술계에서 높은 평가를 받은 점은 모두 스승 임용련의 교육과 관계가 있지 않을까 생각합니다.

그림 그리는 일에 너무 몰두해서였는지 그해 말 무렵에 이중섭은 다시 병이 나서 휴학을 하고 원산으로 돌아와 휴양합니다. 원산에서 지내는 동안 그는 익히 알려진 그곳의 아름다움에 반해 푹 빠져들었습니다. 여름에는 바닷가에 있는 별장을 빌려 내내 머물면서 친구들을 불러 경치 좋은 곳으로 가서 그림을 그리며 지내기도 하고 수영을 즐겼습니다. 또 시집을 비롯한 여러 종류의 책을 읽고 레코드로 음악 감상에도 몰입했습니다. 경치 좋기로 이름난 원산이었으니 원산

1940년 무렵 이중섭
오른쪽부터 이중섭, 동기생 니키니시 기쿠코,
민속학자 송석하의 동생 송경

여기저기를 다니며 우리 산천의 아름다움을 깊이 실감한 나날들이었습니다.

이중섭이 무리를 하여 병을 얻는 일은 그 뒤로도 거듭해서 일어납니다. 아마 한번 일에 열중하면 먹고 자는 일까지도 소홀히 하며 일에만 몰두한 게 아닌가 싶습니다. 바로 그런 성격이 그의 운명을 재촉하게 된 것은 아닐까 생각하니 슬픔이 밀려오는군요.

한 해를 쉬고 1940년에 이중섭은 다시 일본으로 갑니다. 그리고 한동안 미친 듯이 그림에만 몰두하여 많은 작품을 발표합니다. 사실 이전에 그린 그림들은 제목만 알 수 있을 뿐 그림은 확인할 수 없고, 1940년에 그린 그림도 사진이나 인쇄한 도판으로만 확인할 수밖에 없습니다. 먼저 우리가 볼 수 있는 그림은 〈보름달〉과 〈서 있는 소〉, 그리고 〈작품〉이라는 그림입니다. 이 그림들은 네 번째 지유텐에 출품한 것들입니다.

먼저 〈보름달〉을 봅시다. 강인지 바다인지 끊어진 언덕이 있는 물가에 한 여인이 동물에 기대어 누워 있습니다. 그런데 이 무리 뒤에 있는 흰 새들 중 한 마리가 오른쪽을 향해 소리를 지르는 듯 보입니다. 그 방향을 따라가 볼까요? 언덕 위 물 건너 산 위에 둥그런 달이 떠 있네요. 새들은 짐승에 기대어 잠을 자는 여

달을 보라고 외치며
잠자는 사람을 깨우려는 새는
무엇을 의미할까요?

〈보름달〉, 1940년, 천에 유채, 크기 모름, 제4회 지유텐 출품작, 원작 망실

인더러 얼른 일어나 달을 보라고 외치는 것 같습니다. 일본에서 우리말 제목을 쓸 수 없었으므로 한자로 제목을 적었는데 그 뜻은 '보름달' 또는 '달맞이'입니다. 새해 들어 처음 맞는 달을 소재로 이야기를 엮는 치밀함을 엿볼 수 있는 그림입니다.

〈서 있는 소〉는 무언가에 화난 소를 그린 것 같습니다. 특히 이 그림은 1940년 당시의 신문에 실린 것이어서 상태가 더 나쁩니다. 세로로 긴 화면의 어두운 배경 속에서 소 한 마리가 뿔을 쳐들고 노려보면서 마치 앞으로 튀어나올 듯 발걸음을 옮기고 있는 것만 같습니다. 여차하면 받아 버릴 기세입니다. 그래서 좀 무섭게 느껴지기도 합니다. 부릅뜬 눈과 흥분해서 크게 벌어진 콧구멍이 크게 분노했다는 인상을 강하게 풍깁니다. 아무래도 이 소는 일본에 대한 자신의 분노를 표현한 것 같습니다. 물론 얼마든지 달리 해석할 수도 있습니다.

〈작품〉이라고 제목을 붙인 소 그림을 보면 이중섭이 소를 아주 다채롭게 그렸음을 알 수 있습니다. 한쪽 발을 들어 입을 긁고 있는 자세를 한 이 소는 종이에 먹과 엷은 색 물감을 칠해서 마무리했습니다. 이 그림을 두고 사람들은 "루오가 나타났다"며 놀라워했다고 합니다. 프랑스의 화가 루오와 흡사하게 굵은 선을 보이고 있기 때문이지요. 이 그림은 루오의 필치와 분위기를 이중섭이 본받아 그린 것입니다.

그림 그리는 사람들 사이에는 예로부터 유명한 화가의 화풍을 모방하면서 자신이 갈 길을 더듬는 일이 많습니다. 이중섭은 루오의 화풍을 섬세하게 파악했을 뿐 아니라 그것을 자신이 즐겨 다루는 소에 접목시켜 수준 높은 예술 작품으로 승화해 냈다는 점에서 높이 평가할 만합니다. 그러나 이후로는 루오의 느낌

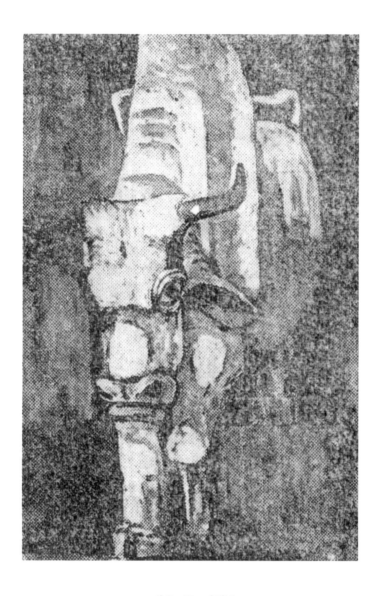

그림을 보는 사람을
노려보는 듯한 눈빛으로 금방이라도
들이받을 자세로 서 있는 소

〈서 있는 소〉, 1940년, 재료·크기 모름, 제4회 지유텐 출품작, 원작 망실

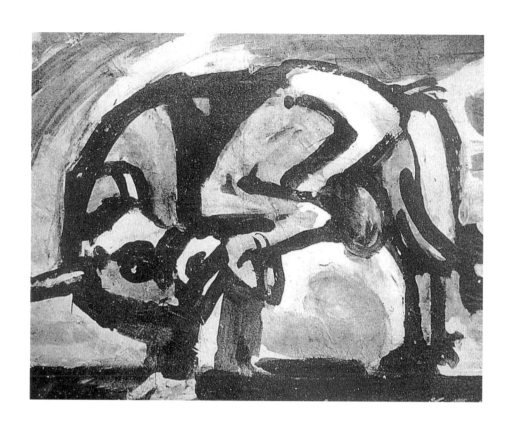

프랑스 화가 루오의
흔적이 엿보이는 소 그림

〈작품〉, 1940년, 재료·크기 모름, 제4회 지유텐 출품작, 원작 망실

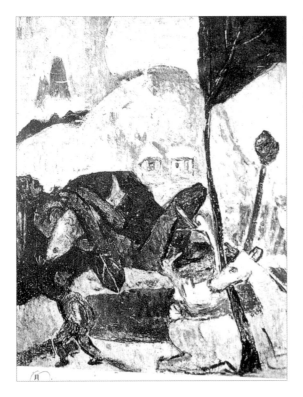

앞에 이어 〈보름달〉이라는
같은 제목으로
무엇을 표현하려고 한 것일까?

〈보름달〉, 1940년, 천에 유채, 크기 모름,
제5회 지유텐 출품작, 원작 망실

이 나는 그림은 보이지 않습니다. 단지 루오가 즐긴, 그림 모서리에 굵은 선으로
테두리를 두르는 일을 몇 번 보여 줄 뿐입니다. 또 루오처럼 오랫동안 두고두고
그리고 또 그린 것 위에 겹쳐 그려서 독특한 효과를 내는 일도 즐기게 됩니다.

다음으로 볼 그림들은 같은 해에 그렸지만 그 이듬해에 열린 제5회 지유텐에
출품한 작품들입니다. 앞에서와 같이 〈보름달〉이라고 이름 붙인 그림과 〈소와
여인〉, 그리고 〈소묘〉입니다.

두 번째로 그린 〈보름달〉에서 이중섭은 무엇을 보여 주려고 한 것일까요? 역
시 화면 위쪽에는 달이 그것도 아주 커다랗게 산 위에 떠 있습니다. 산 아래에는

개성이 드러나기 시작하는
단계에 들어서 그린
〈소와 여인〉

1940년, 유채, 크기 모름.
제5회 지유텐 출품작, 원작 망실

어떤 사람이 누워서 팔에 물고기를 안고 달을 쳐다보고 있습니다. 그 사람 아래에는 한 어린아이와 염소 같이 생긴 짐승이 한 마리, 물새가 두 마리, 그리고 아래쪽부터 위쪽 끝까지 식물의 잎사귀 같은 것이 뻗어 있습니다. 또 한켠에 있는 것은 연꽃 봉오리일까요? 달과 산을 제외하고는 확실하게 잘 보이질 않습니다. 앞의 둥근 산과 멀리 보이는 뾰족한 산, 그리고 그 안에 안긴 집들이 내 나라의 사는 모습을 떠올리게 하지 않나요? 앞의 〈보름달〉과 비교하며 찬찬히 보면 좋겠습니다.

〈소와 여인〉이라는 그림은 조금은 평범해 보입니다. 이른바 누드 모델을 앉혀 놓고 그린 것처럼 보이니까요. 두 번째의 〈보름달〉 또한 그 이전의 것에 비하면 좀 헐렁하거나 덜 그린 것 같은 느낌이 들지 않습니까? 확실히 그렇습니다. 이중섭은 왜 그랬을까요?

이중섭은 이전의 그림에서는 남들이 만들어 놓은 길을 따라갔습니다. 이미 난 길을 생각해 보세요. 그런 길에는 돌멩이도 없고 걷는 데 거추장스러운 풀이나 넝쿨도 없습니다. 하지만 새로운 길을 개척하기 위해서는 여러 가지 장해물

저항하는 소를 연필로 그려
자신감을 표현한 〈소묘〉

1941년, 종이에 연필, 23.5×26.6cm, 제5회 지유텐 출품작, 개인 소장
왼쪽 아래에 가로 풀어쓰기 방법으로 적은 서명 'ㄷㅜㅇㅅㅓㅂ'은 중섭의 평안도식 발음을 적은 것이다.

을 걸어 내야 합니다. 이와 마찬가지로 이중섭이 이제 자신의 개성이 담긴 작품을 만들어 가는 과정에 들어서서 갖가지 시행착오를 거치게 되는데, 그런 작품이 〈소와 여인〉인 것입니다.

연필로 그린 작은 그림 〈소묘〉는 어떻습니까? 다행히도 이 그림은 실물이 남아 있습니다. 우리가 볼 수 있는 이중섭 그림들이 많지 않은데 이 그림은 그중 하나입니다. 우리는 이 그림에서 넘쳐나는 자신감과 대범함을 볼 수 있습니다. 연필화는 흔히 '데생'이니 '소묘'니 혹은 '밑그림'이라고 해서 연습 삼아 그린 습작 정도로 치고 작품의 수준을 낮게 보는 경향이 있습니다. 그런데도 공모전에 연필로 그린 그림을 출품한 이중섭의 용기를 상상해 보세요. 꼭 유채나 수채로 천이나 비단 같은 값진 재료에 그린다고 수준 높은 작품이 되는 것은 아닙니다. 혹시 이 책을 보는 여러분 중에 그런 생각을 가진 사람이 있다면 이제부터는 태도를 바꿀 필요가 있겠죠?

1941년에 그린 이 그림에는 남다른 자신감이 잘 드러나 있습니다. 앞으로 살펴볼 다른 그림들을 통해서 차츰 이중섭이 이런 경지에 이르게 된 배경을 알아 나가 봅시다.

그런데 이런 그림들을 통해 이중섭이 받은 찬사는 상상을 뛰어넘었습니다. 당시에 이름난 시인이자 미술평론가로 활동하던 다카구치 슈조나, 지유텐의 핵심 구성원으로서 미술사를 공부하고 문필가로도 활동하던 하세가와 사브로 등이 이중섭의 그림을 높이 평가하는 글을 발표했습니다. 하세가와는 이중섭의 그림이 "대개 큰 전람회는 큰 작품을 좋은 것으로 평가해 왔는데, 이 대단히 작은 화면에 가득 찬, 영웅적이고도 기념비와 같은 구도는 이런 잘못된 관습에 대한 당

당한 항의를 담고 있다"라고 하면서 칭찬을 아끼지 않았습니다.

1940년 가을에 경성에서도 열린 지유텐 전람회에서 선보인 이중섭의 그림에 대해서도 화가 김환기는 "작품 거의 전부가 소를 취재했는데 침착한 색의 계조, 정확한 변형, 솔직한 상상력, 소박한 환희, 좋은 소양을 가진 작가다. 솟구쳐 오르는 소, 외치는 소의 모습을 보고 있으면 세기의 운향을 듣는 것 같다"면서, 그 해 조선의 미술을 통틀어 "일등으로 빛나는 존재였다"고 격찬을 퍼부었습니다.

훗날 이중섭과 같은 모임의 동료가 되는 진환도 일간지 신문에 쓴 글을 통해 김환기의 이런 격찬에 동의를 표했습니다. 이제 이중섭은 일본뿐 아니라 식민지 조선에서도 한 사람의 훌륭한 화가로 인정받게 된 것입니다.

얼마 뒤에 또 화가이자 미술평론가인 이마이 한자부로가 한 평가는 상상을 뛰어넘었습니다. 그는 이중섭이나 문학수가 "조선 사람의 특성을 충분히 발휘하고 있는 미술가"라면서 "서구 근대미술 양식에 의해 자라나고 겨우 여기까지의 미로에 도착한 일본 작가들에게 거꾸로 이들의 작업 성격이 하나의 큰 반성의 계기가 되지 않을까 생각한다"라고 말하며 큰 기대를 나타냈습니다.

사랑의
엽서 그림 ―

　　　　　　휴양을 마치고 학교로 다시 돌아온 스물다섯 살의 이중섭은 곧 사랑에 빠집니다. 같은 학교의 2년 후배인 야마모토 마사코라는 일본 여성이었습니다. 둘은 그림 수업을 마치고 붓을 씻다가 가까워졌다고 합니다. 이중섭은 이미 이름난 미술 공모전에서 큰 상을 거듭 받았고 키가 크고 잘생긴 데다가 못하는 운동이 없을 정도였습니다. 그래서 조선인 여학생들은 물론 일본인 여학생들의 눈길을 한 몸에 받고 있었다고 합니다. 스물한 살의 마사코도 운동장에서 배구를 하던 이중섭을 보고 이미 반했다고 합니다. 그녀를 향한 이중섭의 마음도 역시 뜨거웠습니다. 그해 끄트머리부터 마사코에게 보내기 시작한 숱한 그림엽서들을 보면 이를 확실히 알 수 있습니다.

　이 무렵의 그림들이 거의 남아 있지 않아 당시의 상황을 알기 힘든 오늘날 우리에게 이 그림엽서들은 아주 긴요합니다. 그 당시 이중섭을 둘러싼 상황과 그가 그린 그림을 모두 살펴볼 수 있으니까요. 그림엽서에는 사랑하는 사람을 향한 이중섭의 마음이 잘 드러나 있고, 그가 수준 높은 미술가로 거듭나기까지 성장 과정도 함께 담겨 있습니다. 그러니까 이중섭을 알 수 있는 좋은 매개체가 바로 이 엽서 그림들인 것입니다. 이제 여러분과 함께 이 엽서 그림들을 자세히 살펴보겠습니다.

　혹시 여러분 중에 화가를 꿈꾸는 사람이 있다면 이중섭이 엽서 그림을 그린 과정을 잘 살펴보길 바랍니다. 꼭 화가를 꿈꾸지 않더라도 누구나 창작이라는 것, 무언가를 만들어 보는 것, 무언가를 이루어 내는 것에 관심을 갖는 것은 스

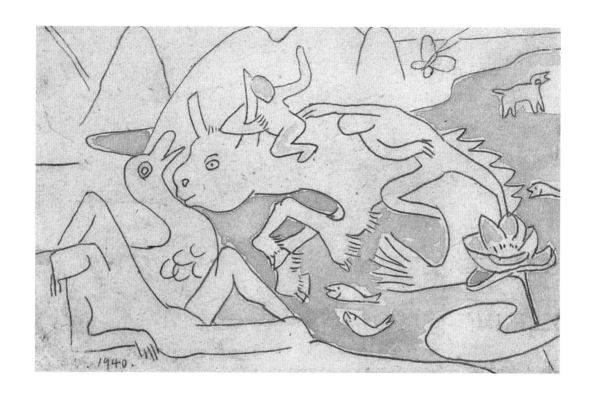

자연의 이치와는 다른
초현실적 느낌으로 마음을 나타낸
〈바닷가에서 일어난 신비한 일〉

1940년 말, 종이에 먹지로 베껴 그리고 수채, 9×14cm, 개인 소장

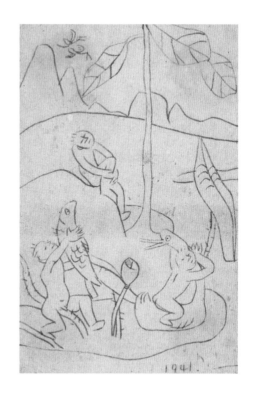

청자의 소재와 분위기를 연상하게 만드는
〈연꽃이 핀 물가에서 노는 세 아이〉

1941년 1월 6일, 종이에 먹지로 베껴 그리고 수채,
14×9cm, 개인 소장

스로의 발달에 좋은 영향을 미칠 것입니다.

먼저 〈바닷가에서 일어난 신비한 일〉을 봅시다. 이 그림은 1940년 말, 원산에 돌아와 있던 이중섭이 일본에 있는 마사코에게 보낸 것입니다. 보다시피 손바닥만 한 크기의 종이에 조금은 복잡하고 웅장한 광경을 그렸습니다.

물고기 꼬리를 한 소가 바다에서 육지로 튀어 오르는 듯하고, 소 등에 타고 있는 사람이 다른 한 사람을 붙잡으려 하는 것 같습니다. 왼쪽으로 굽어든 물과 땅의 경계 아래쪽에는 이 일에 관심이 없다는 듯이 팔꿈치를 땅에 괴고 고개를 돌린 채 누워 있는 사람이 있고, 그 옆에 있는 오리는 마치 물에서 솟아오르는 소

를 맞이하는 듯합니다. 곁들여 연꽃과 물고기 몇 마리, 네발짐승 한 마리와 나비가 배치되어 있습니다. 자연의 이치와는 다른 신화적 내용, 이른바 초현실적 내용입니다. 그러나 그것은 이들의 마음을 암시한 것입니다.

눈여겨볼 것은 오리와 화면 오른쪽 아래에 보이는 연꽃 봉오리입니다. 이 오리는 마치 고려청자의 오리 모양 연적을 닮았지요? 연꽃은 우리 미술이 오랫동안 다뤄 온 소재입니다. 다시 말하자면, 오리와 연꽃 등에서 우리의 전통 미술에서 소재와 형태를 빌려 와서 활용하려 한 이중섭의 노력이 엿보입니다.

두 번째 그림엽서로 보낸 것은 이듬해인 1941년 1월 6일에 보낸 〈연꽃이 핀 물가에서 노는 세 아이〉입니다. 키 큰 나무와 연꽃 봉오리가 있는 물가에서 두 아이가 각각 물고기와 물새와 놀고 있고 한 아이는 팔로 무릎을 안고 앉아 있습니다. 멀리 높고 낮은 산이 둘러싸고 있으며 새 두 마리가 물을 찾아 날아오고 있는 것 같습니다. 이 그림은 처음 것보다 화면이 훨씬 더 단순하며 색깔도 더욱 은근합니다. 그런데 이 그림의 소재나 분위기도 바로 고려시대의 청자와 거의 같은 것임에 주목해야 합니다. 이 소재는 앞의 그림에 이어 거듭 그려졌습니다. 실제로 이와 흡사한 무늬가 새겨진 청자 그릇이 있습니다.

이런 점으로 보아 이중섭은 이 시기에 고려청자를 비롯한 우리의 옛 미술품에 높은 관심을 가지고 이를 세심하게 살펴 자신의 그림에 활용한 것으로 보입니다.

다음으로 볼 그림은 〈여자를 기다리는 남자〉라고 제가 제목을 붙인 그림입니다. 이 그림은 앞의 그림엽서들에 이어 세 번째로 보낸 것이 아니라 좀 더 뒤인 4월 2일에 보낸 것입니다. 이 그림을 보노라면 정말 멋진 사랑 고백이라는 감탄

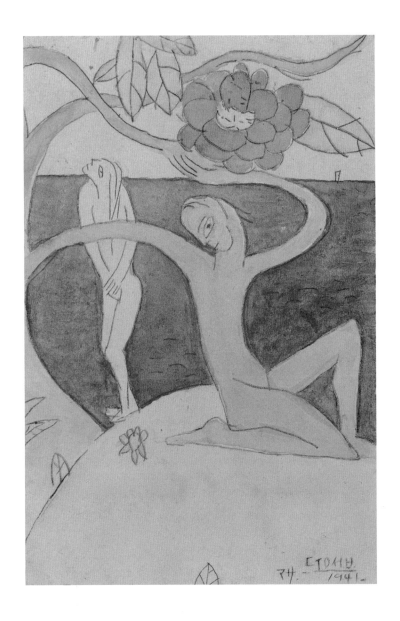

멋진 사랑 고백과도 같은
〈여자를 기다리는 남자〉

1941년 4월 2일, 종이에 먹지로 베껴 그리고 수채, 14×9cm, 개인 소장

이 새어 나오는 걸 어찌할 수가 없습니다. 그런데 왜 멋지냐고요?

벌거벗은 채 한쪽 무릎을 꿇은 남자는 두 팔을 들고 있습니다. 그런데 두 팔은 각각 나뭇가지와 연결되어 있습니다. 팔 한쪽은 숫제 나뭇가지로 변했고, 머리 위로 쳐든 손은 사람 손처럼 변한 나뭇가지와 맞잡고 있습니다. 그림이기 때문에 이런 거짓말이 가능하겠지요. 그런데 이것이 매우 자연스럽게 그려져 있습니다. 사실 남자도 나무와 같은 빛깔로 칠해졌고, 그 윤곽도 눈을 가늘게 뜨고 보면 흡사 나무처럼 보이기도 합니다. 남자는 마치 어디로 갈지 몰라 하는 여자가 찾아오기를 기다리는 것 같습니다. 저 능청스러운 눈 좀 보세요. 그림 안쪽에 있을 다른 눈은 우리가 보고 있는 뜬 눈과 달리 분명히 감고 있을 것만 같습니다. 그림에 보이는 둥글둥글한 화풍은 아르누보라고 부르는 기법입니다.

5월 25일에 마사코에게 그려 보낸 〈토끼풀꽃 뒤로 보이는 바닷가〉는 그림을 보는 우리 눈앞에 들이대다시피 한 토끼풀을 빼고 나면 실상 싱겁기 짝이 없는 그림입니다. 이렇게 평범한 바닷가에 클로즈업된 토끼풀과 그 아래 커다란 물새의 머리를, 그 뒤로 조금 더 멀리 바닷가를 헤집고 다니는 물새를 그려 넣고, 이어서 마치 바다임을 증명하는 듯 조개껍데기와 고동, 불가사리를 배치했습니다. 이렇게 하자 밋밋하기만 하던 바닷가는 결코 평범하지 않은, 기억에 남을 만한 멋진 바다 그림이 만들어졌습니다.

6월 2일에 그려 보낸 〈활 쏘는 남자와 화살을 든 여자〉는 마치 '내가 활을 쏠 테니, 사랑하는 여자여, 화살을 준비해 주오'라고 말하는 것 같습니다. 왜 주인공이 남자가 되고 여자는 남자가 활을 쏠 수 있도록 화살을 대 주는 역할을 해야 하느냐고 물을 수도 있겠지요. 이 그림에는 이중섭의 남성 우월주의적 관점이

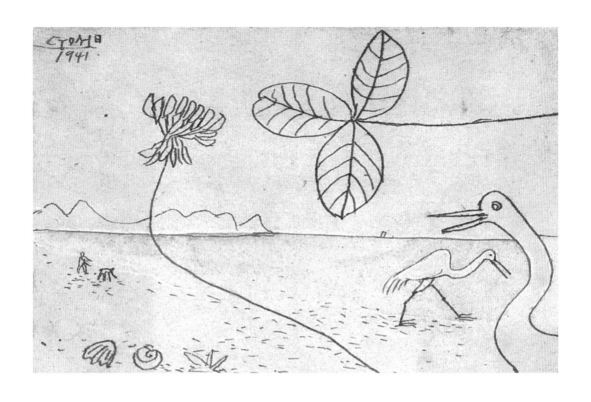

평범한 바닷가를 인상 깊게 변화시킨
〈토끼풀꽃 뒤로 보이는 바닷가〉

1941년 5월 25일, 종이에 과슈와 잉크, 9×14cm, 개인 소장

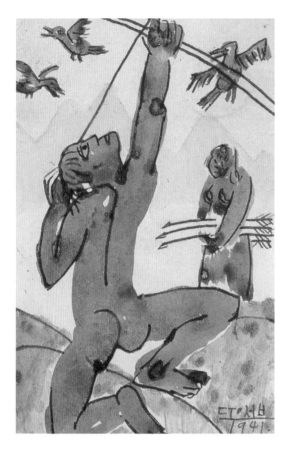

태양을 활로 쏘아 떨어뜨린
동이족의 신화
'예와 항아' 이야기가 떠오르는
〈활 쏘는 남자와 화살을 든 여자〉

1941년 6월 2일, 종이에 잉크와 수채,
14×9cm, 개인 소장

어느 정도 나타나 있다고도 여겨집니다. 펜에 적신 먹 또는 잉크와 물에 잘 섞인 수채 물감이 시원시원하고 능숙하게 표현되었습니다. 그런데 이 두 그림은 이보다 앞에서 본 그림들과는 어딘가 다른 방법으로 그려져 있습니다. 앞에서 본 그림들은 펜으로 그린 게 아닙니다. 그러면 무엇으로 그린 것일까요?

여러분은 먹지라는 것을 아는지요? 그렇습니다. 먹지 중에는 청먹지라고 해서 이것을 종이 위에 대고 그은 뒤 떼어 내면 푸른빛의 선이 종이에 남게 되는

먹지가 있습니다. 우리가 본 첫 번째와 두 번째 그림은 이 청먹지를 종이에 대고 북북 그은 것입니다. 선이 어딘가 멋없어 보입니다. 세 번째 그림에서는 어떤가요? 자세히 살펴보면 그림을 이루는 선들은 짧게짧게 끊겨 그어졌습니다. 그 결과, 율동감이 살아났고, 의도한 대로 정확한 선이 빈틈없이 그어져 있어서 보는 사람으로 하여금 잘 그어졌다는 쾌적함을 느끼게 합니다.

이중섭은 왜 이런 과정을 거쳐야 했을까요? 아무리 손바닥만 한 크기의 종이일지라도 마음에 드는 그림을 그리기 위해서는 면밀한 계획과 숙련된 기술이 뒷받침되지 않으면 안 됩니다. 첫 그림의 구성은 웅대하고 거창하지만, 이를 실현하는 과정에서 선 긋기가 제대로 되지 않았습니다. 그러다가 세 번째 그림에 와서는 의도를 정확히 나타냈습니다. 맨 나중에 본 그림들은 어땠습니까?

이제 이를 능숙하게 표현할 수 있게 되어 옅은 밑그림만 그려도 된 것입니다. 활을 든 남자의 팔목에 가늘게 그어진 연필 선을 눈여겨보길 바랍니다. 이중섭은 이런 과정을 거쳐 수준 높은 그림을 그릴 수 있게 되었습니다.

이중섭이 6월 4일에 보낸 그림엽서를 보겠습니다. 한 남자가 누군가의 발목을 잡고 발을 바라보고 있습니다. 그런데 저런, 누군가의 발가락과 남자의 손에 빨갛게 피가 묻어 있군요. 이 그림엽서는 마사코와 길을 걷다가 마사코가 발을 삐어 발가락을 다치자 이중섭이 마사코를 정성 들여 간호했던 것을 기억하기 위해 그려 보낸 것이라고 합니다. 한 여인을 사랑하는 한 남자의 애틋한 마음이 읽히지 않나요? 이중섭은 이런 엽서 그림을 특히 1941년에 집중적으로 그려서 이 해에만 80통 정도를 마사코에게 보냈습니다.

마사코의 발을 치료해주었던
자신을 그리며 추억한
〈발을 치료하는 남자〉

1941년 6월 4일, 종이에 잉크와 수채, 14×9cm, 개인 소장

이중섭의 그림엽서

일본 여인 야마모토 마사코와 사랑에 빠진 이중섭은 관제엽서에 그림을 그려 마사코에게 보내며 사랑을 전했습니다. 보내는 이의 주소도 적지 않은 이 그림엽서들은 1940년 12월 25일에 시작되어 1941년에는 80점 안팎, 1942년에는 10여 점, 1943년에는 2점이 세상에 남아 있습니다.

이 엽서에는 글은 단 한 줄도 없고 오직 그림만 그려져 있습니다. 그림의 소재는 다양합니다. 물고기를 잡는 여자, 동물에 둘러싸인 여자, 과일을 따거나 사다리를 오르는 남자, 사랑이 넘치는 남과 여, 들짐승이나 날짐승과 함께 등장하는 가족, 사슴이나 학, 오

마치 서예가 같은 글씨체
1941년 11월 20일과
1941년 3월 27일
그림엽서의 주소면

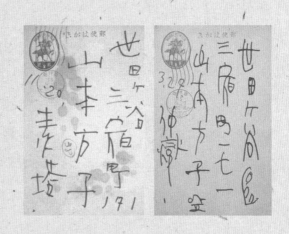

리 등의 짐승, 연꽃과 과일나무 등이 담겼습니다. 이 온갖 그림들은 두 사람만이 알 수 있는 상징과 기호로 가득 찬 비밀 연서였습니다. 이 무렵에 이중섭이 그린 그림들이 거의 남아 있지 않아 당시의 상황을 잘 볼 수 없는 오늘날 우리에게 이 그림엽서는 그 당시 이중섭을 둘러싼 상황과 그가 그린 그림을 모두 살펴볼 수 있는 중요한 단서가 됩니다.

〈연꽃 봉오리를 든 남자〉
1941년 6월 1일,
종이에 먹지 그림과 수채,
9×14cm

〈누운 여자〉
1941년 6월 3일,
종이에 잉크와 수채,
9×14cm

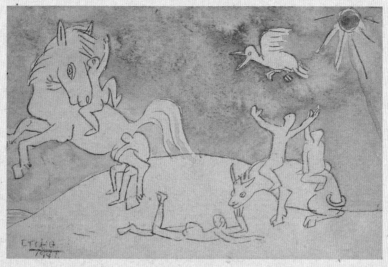

〈말과 소를 타며 노는 사람들〉
1941년 3월 30일, 종이에 잉크, 9×14cm

〈소와 어린아이〉
1942년 8월 10일,
종이에 잉크와 수채, 9×14cm

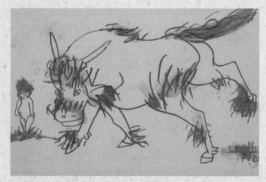

〈남자를 들이받는 소를 칭찬하며
망아지 등에 탄 남자〉
1941년 6월 13일,
종이에 잉크와 수채, 9×14cm

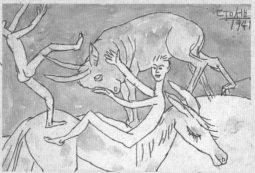

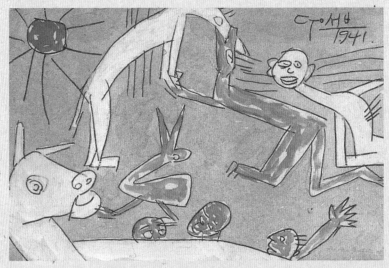

〈해 아래 들짐승과 아이들〉
1941년 6월 28일, 종이에 잉크와 수채, 9×14cm

〈나뭇잎을 따는 여자〉
1941년 5월 15일,
종이에 잉크와 수채, 9×14cm

〈나무 아래 노는 아이들〉
1941년 5월 16일,
종이에 잉크와 수채, 9×14cm

〈씨 뿌리는 아이들〉
1942년 무렵, 종이에 수채와 잉크, 14×9cm

〈물떨어지에서 놀기〉
1941년 9월 9일, 종이에 수채와 잉크, 14×9cm

〈추상 1〉
1942년 7월 3일, 종이에 잉크와 수채, 14×9cm

〈추상 2〉
1942년 7월 6일, 종이에 잉크와 수채, 14×9cm

커다란
이상향—

 이중섭이 일본에서 거둔 찬란한 성공으로 그를 뒷바라지하던 어머니와 형을 비롯한 가족들은 매우 기뻐했습니다. 일본에서의 활동상을 직접 볼 수는 없었지만, 이중섭이 일본에서 가족들에게 보낸 그의 그림이 실린 사진엽서나 그에 대한 격찬이 실린 미술잡지를 통해 충분히 알 수 있었습니다. 조선의 신문이나 잡지에도 이중섭의 작품을 격찬하는 기사가 실려 주변 사람들을 기쁘게 했습니다. 이중섭은 해가 지나면서 지유텐에서 준회원 같은 자격의 회우가 되었습니다.

 이중섭이 회우가 되었을 때 원산에 있던 어머니와 형은 그에게 호를 하나 지어 쓰라고 권합니다. 그래서 맨 처음에 지어 사용한 호가 '흰 탑'이라는 뜻의 '소탑(素搭)'입니다. 그러다가 어머니께서 '소' 자가 소리 느낌이 좋지 않다고 하여 다시 지은 것이 현재 우리에게 널리 알려진 이중섭의 호 '대향(大鄕)'입니다. 1941년 여름부터 마사코에게 보낸 엽서에 자신의 이름을 '소탑'에서 '대향'으로 바꾸었으며, 1942년에 그린 연필화 〈여인〉에도 이 호를 썼습니다.

 '대향'이란 말은 오산학교의 설립자 이승훈이 지향한 '대이상향'을 줄인 것입니다. 그 '커다란 이상향'이란 내 나라를 독립하고 부강한 나라로 만들고자 하는 이승훈의 의지를 나타내는 말이었습니다. 이중섭이 이를 자신의 호로 쓰기로 결심한 것은 이승훈의 뜻을 이어받아 그림으로 커다란 이상향을 이루고자 한 것입니다. 이중섭이 그림을 통하여 달성하려 한 목표가 참으로 당찹니다.

 그리고 1943년 드디어 이중섭은 지유텐의 회원이 되는 동시에 지유텐에 출품

보름달 아래서 소와 더불어
춤을 추는 남자를 그린 〈보름달〉

1943년, 재료·크기 모름,
제7회 지유텐 태양상 수상작, 원작 망실

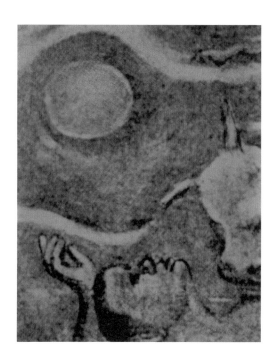

한 작품 〈보름달〉이 특별상인 태양상을 받아 마침내 최고의 영예를 차지했습니다. 이 세 번째로 그린 〈보름달〉에는 달 아래에서 소와 춤추는 남자가 그려졌습니다.

민족 미술을 위한
힘찬 발걸음
조선신미술가협회 ─

1941년 초, 이쾌대가 이중섭을 찾아왔습니다. 이쾌대는 이중섭이 잠시 입학해 다녔던 데이코쿠 미술대학에 이중섭보다 먼저 들어와 공부하고 있었고 매우 활발하게 활동하던 사람입니다. 이중섭은 그의 권유로 일본에서 미술대학을 졸업한 뒤 계속 머물며 활동하고 있는 조선인 유화가들이 모여 만든 모임에 들어갔습니다. 김종찬, 김학준, 문학수, 진환, 최재덕 등이 이 모임의 회원이었습니다. 이 모임의 이름이 '조선의 새로운 미술가 모임'을 뜻하는 '조선신미술가협회'입니다. 1941년에 모임을 결성하고 곧이어 5월에 일본 도쿄에서 창립전을 열었습니다. 이중섭으로서는 공모전을 통해 화가의 세계에 발을 디딘 지 3, 4년 만의 일이었습니다.

이 조선신미술가협회 창립전에서 이중섭은 〈연못이 있는 풍경〉 등을 선보였고, 그 후로 계속된 몇몇 전시에도 여러 점을 출품했습니다. 그러나 아쉽게도 다른 작품들은 전해지지 않고 이 그림만이 사진엽서로 남아 있을 뿐입니다. 전시 회장에 걸린 이 그림 〈연못이 있는 풍경〉을 함께 보고 있던 중에 이중섭은 마사코에게 그림 속 인물은 늙은 자기 자신이라고 했다고 합니다. 그러나 이 말은 농담이고, 실제로는 일본의 폭압에 하는 수 없이 나라를 등지고 일본에서 고생하는 조선의 노동자로 여겨집니다. 그림의 배경이 조선 또는 일본에 와서 사는 조선인 마을을 가리키는 것 같지 않나요?

이어서 5월에는 경성에서 순회전을 열었는데 이중섭은 여기에도 출품을 합니

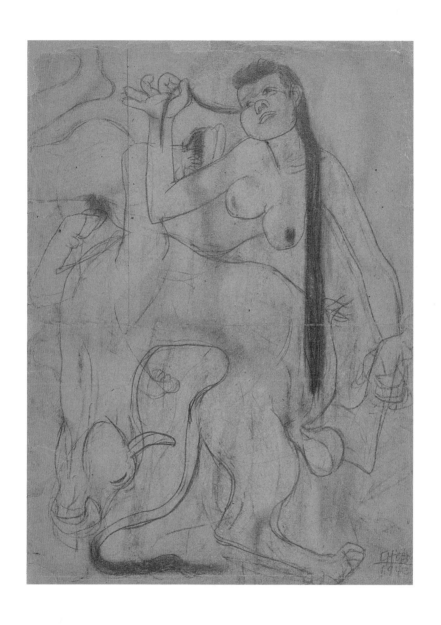

소와 여자가 벌이는 한판 묘기를 통해
자신의 기개를 떨치려는 〈소와 여인〉

1942년, 종이에 연필, 40.5×29.5cm, 삼성미술관 Leeum 소장

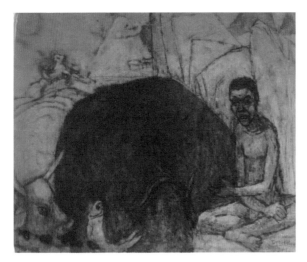

식민지에서 신음하는
조선 사람의 모습이 떠오르는
〈연못이 있는 풍경〉

1941년, 제1회 조선신미술가협회전 출품작.
원작 망실

다. 이중섭으로서는 두 번째로 조선의 우리 동포들에게 그림을 선보인 셈입니다. 이 모임의 전시회는 이후로 1944년까지 모두 조선에서 열렸습니다. 이를 통해 이중섭은 일본에서 떨친 이름이 헛되지 않음을 보였습니다.

조선신미술가협회에 참여한 화가들은 남달리 뚜렷한 목표를 가지고 있었습니다. 민족 미술을 실천하자는 것이었습니다. 이들은 모두 이 모임에 들면서 화풍이 급속히 바뀝니다. 개성이 넘치면서도 민족의 향취가 높아졌습니다.

모임의 주동자였던 이쾌대는 조선시대를 대표하는 풍속화가 신윤복이 즐겨 그린 인물의 선과 머리 매무새를 탐구하여 자신의 그림에 반영했습니다. 또 그는 돼지털로 된 보통의 유화 붓과 더불어 우리 조상들이 써 오던 족제비 털로 만들어진 부드러운 붓을 썼습니다. 족제비 털로 된 붓으로 가는 윤곽선을 그을 수 있었으므로 보통 보는 두꺼운 느낌의 유화가 아니라 마치 정갈한 조선시대의 초

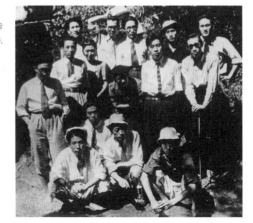

동료 화가들과의 모임
1940년대 전반기. 앞줄 왼쪽부터 이쾌대, 김만형, 윤자선, 송
문섭. 가운뎃줄 두 번째가 진환, 두 사람 건너 홍일표, 송혜수,
맨 뒷줄 왼쪽부터 김영주, 김학준, 이유태, 임완규, 이중섭

상화를 보는 것 같은 매우 색다른
유화가 되었습니다.

　오산학교 선배로 분카가쿠인에
서 만나 동문이 되는 문학수는 우리 고전에 나오는 춘향을 주인공으로 하여 우
리 민족이 처한 어려운 상황을 암시하는 그림을 그렸습니다. 앞서 이중섭에게
찬사를 보낸 진환도 이중섭처럼 자신이 좋아하는 소를 통해 순수하고 착한 느낌
의 그림을 자주 내놓았습니다. 또 어린이를 대상으로 한 그림도 즐겨 그렸습니
다. 최재덕도 여러 화풍을 섭렵하다가 이 모임에 들면서는 마치 박수근의 그림
에서 볼 수 있는 것과 같은 종류의 쑥돌 같은 화면으로 자리를 잡았습니다. 쑥돌
은 보통 화강암이라 부르는 돌입니다.

　이런 점으로 미루어 볼 때 모임에는 회원들 외에 어떤 지도자가 있었던 것 같
습니다. 우리 미술의 특징을 잘 알고 조선의 화가들은 어떤 작품을 해야 하는지
를 잘 가늠하는 지도자 말입니다.

　저는 그 지도자가 이쾌대의 형인 이여성이었을 것이라고 생각합니다. 그는
화가로 활동하기도 한 사람으로서 당시에 미술에 관한 글을 여러 편 썼습니다.
이 밖에도 경제 분야, 세계 식민지의 동향에 대한 글 등으로 폭넓은 존경을 받

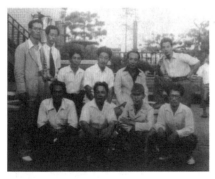

1940년대 초. 앞줄 왼쪽부터 이중섭, 최재덕, 김종찬. 뒷줄 왼쪽부터 김학준, 윤자선, 이쾌대, 길진섭, 배운성

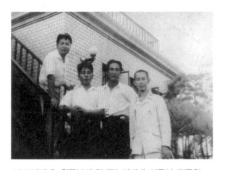

1940년대 초. 왼쪽부터 최재덕, 이쾌대, 이중섭, 김종찬

았던 사람입니다. 그는 우리나라 최초의 미술사학자인 고유섭의 친구이기도 했습니다. 회원들은 이여성을 통해 고유섭도 알게 되었고 그로부터 많은 영향을 받았습니다.

이 무렵에 이중섭은 우리 옛 미술에 대한 관심이 더욱 높아져 휴가를 맞아 조선으로 돌아오면 반드시 고유섭이 관장으로 있던 개성박물관에 들렀습니다. 고유섭은 당시 식민지 조선에서 한 명뿐인 조선인 박물관장이었습니다. 그곳에서 이중섭은 관찰과 스케치에 몰두했다고 합니다. 이는 무엇보다 이쾌대를 통해 직접 알게 된 이여성의 영향이 컸습니다.

조선신미술가협회에 가입한 뒤, 이중섭도 많은 변화를 경험합니다. 이러한 변화에는 형의 역할도 컸습니다. 형은 이 무렵에 글씨 예술에 더욱 몰두하여 저명한 서예가들과 자주 어울리는 한편, 그림을 그리기도 하고, 우리 문화유산에 관심이 커져 이를 하나하나 사들이기 시작했습니다. 물론 초등과정에서 알게 된 친구 김병기의 아버지 김찬영이나 오산학교의 스승 임용련이 모두 청자를 비롯한 우리 옛 미술품에 관심이 높았으므로 이들로부터도 많은 영향을 받은 것으로 보입니다.

특히 이 무렵에 고구려 벽화와 청자에 이어서 이중섭의 관심을 끈 것은 분청사기와 서예가 김정희의 추사체로 된 글씨 작품을 비롯한 글씨 예술이었습니다. 하지만 이러한 영향을 소화한 이중섭의 작품을 보려면 10년의 세월을 더 기다려야 합니다. 광복이 되자마자 남북이 갈라지고 전쟁이 일어나는 등 어수선하기 짝이 없던 정치 정세 때문에 발전이 늦어졌던 것입니다.

1943년 무렵이 되자 드디어 미국군은 일본에 비행기 폭격을 무차별로 퍼붓기 시작했습니다. 이로 인해 위기감을 느낀 일본은 일본에 있는 조선 사람들은 물론 조선에 있는 조선 사람들도 강제로 군대나 일터로 끌고 가기 위해 체포하는 일을 서슴지 않았습니다. 조선 여성들을 많이 잡아가 전쟁터의 노리개로 삼기도 했습니다. 또 대학생들은 학도병이라는 명목 아래 강제로 전쟁터로 내몰았습니다. 이런 여러 가지 불안한 정세 속에서 이중섭은 일본 생활을 그만두고 조선으로 돌아오기로 작정합니다. 결혼을 약속한 사랑하는 여인 마사코마저 일본에 두고 홀로 돌아와야 하는 심정은 말로 다 표현할 수 없었을 겁니다.

일본에서 돌아온 이중섭은 원산에 머물면서 작업에 몰두하기도 하고, 금강산에 다녀오기도 하면서 답답하고 고통스러운 시간을 보냅니다. 하루는 아는 사람의 집들이에 갔다가 지나치게 호화로운 집안 분위기가 마음에 들지 않아 유리컵을 씹어서 벽에 뱉어 버렸다고 합니다. 또 화가 김환기가 불러서 금강산에 갔다가 그가 못마땅해 역시 같은 행동을 했다고 합니다.

1944년 말에는 평양에서 친구 김병기와 문학수, 그리고 윤중식, 이호련, 황염수와 6인전을 엽니다. 이 전시를 보러 온 사람 중에는 화가 박수근이 있었습니다. 이중섭과 박수근은 이를 계기로 매우 친한 사이가 되었습니다. 박수근은 이

중섭보다 나이가 서너 살 많았으나 깍듯하게 대하며 이중섭에게 배우는 자세를 취했다고 합니다. 이런 만남으로 박수근은 엄청난 변화를 보입니다.

조선신미술가협회

'조선의 새로운 미술가 모임' 내지는 '조선인으로 이루어진 새로운 미술가 모임'이라는 뜻을 지닌 단체로, 식민지 시대 말기인 1941년부터 4년 동안 조선인 유화가들이 모여 활동했습니다. 주로 일본에서 공부를 마치고 활동하던 사람들로 구성되었는데, 서양에서 들어온 유화를 모방하는 것에서 벗어나 좀 더 조선의 맛이 우러나오는 유화를 그리려 애쓴 미술 단체로 평가받습니다.

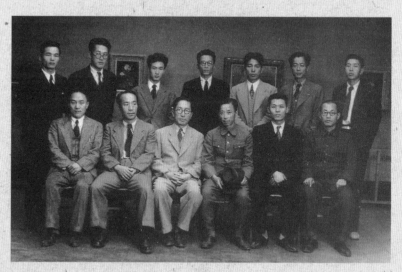

1943년 화신화랑에서 열린 제3회 조선신미술가협회전 기념사진
앞줄 두 번째부터 배운성, 이여성, 김종찬. 뒷줄 네 번째부터 진환, 이쾌대, 윤자선, 홍일표

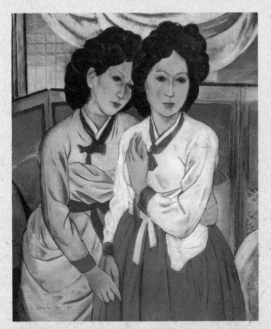

이쾌대의 〈부녀도〉
1941년, 천에 유채, 73×60.7cm,
제1회 조선신미술가협회전 출품작

진환의 〈우기(牛記) 8〉
1943년, 천에 유채, 34.8×60cm,
제3회 조선신미술가협회전 출품작

이쾌대가 주동하여 김종찬, 김학준, 문학수, 이중섭, 진환, 최재
덕으로 시작하여, 곧 문학수는 빠지고 윤자선과 홍일표가 합류
했습니다. 1944년, 더 이상 전시 활동이 불가능해지자 중단되었
는데, 8·15 광복 후에는 남북이 분단되고 회원들이 죽거나 북에

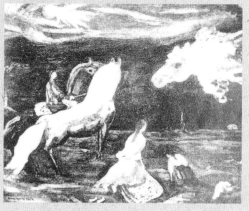

살던 사람은 남으로, 남에 살던 사람은 북으로 흩어짐으로써 명맥이 이어지지 못하고 맙니다. 그래서 남과 북 어디에서도 잊혀버렸으나, 일본 식민 당국의 방해로 민족적 미술 활동이 불가능했던 시기에 대담하게 이루어진 유일한 민족 미술 운동이었습니다. 문학 분야에서 윤동주와 이육사가 이룩한 것에 버금가는 업적을 남긴 중요한 미술단체라고 할 수 있습니다.

고유섭과 이여성, 우리의 미술사학

조선인 최초의
우리 미술사 연구자
고유섭

조선의 마지막 왕이자 대한제국의 첫 번째 왕이었던 고종에게 한 신하가 고했습니다. "전하, 한 일본인이 청자기를 가지고 왔는데, 이것이 고려시대에 만들어진 것으로 조선의 과거 문물이라 사료되옵니다." 그러자 고종이 "우리나라에는 이런 것이 없다"고 했다고 합니다. 고종은 흥선대원군의 아들이자 명성황후의 남편으로 우리에게 알려진 것보다 훨씬 유능하고 박식했던 임금인데도 고려자기에 대해서는 알지 못했던 것이지요. 고종이 이 정도인데 조선의 신하들

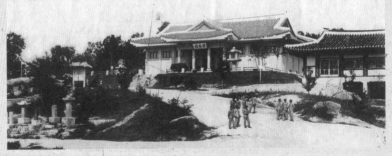

고유섭이 관장으로 있던 개성박물관 개성박물관은 설립 후 꽤 오랫동안 책임자가 없다가 1934년에 고유섭이 관장으로 취임했다. 식민지 시대에는 식민지 조선의 어느 박물관에도 조선인 관장이 없었는데, 개성 사람들의 주장이 끝내 받아들여져 조선 사람 고유섭이 관장으로 임명되었다.

과 백성들은 말할 것도 없었겠지요. 그 정도로 우리는 우리의 과거 미술에 대해 무지했습니다. 우리 미술이 흘러온 과거에 대하여 알려 하지 않았고, 우리 자신이 속한 문화권이 무엇을 했는지를 몰랐던 것입니다. 전통이 무엇인지 거의 모르는 상태였으므로 식민 지배자 일본은 자기네 입맛대로 우리의 역사까지도 왜곡하기를 서슴지 않았습니다. 이런 성황을 벗어나고자 애쓴 사람이 우리나라 최초의 미술사학자 고유섭입니다. 그는 우리나라 고유의 미술작품을 조사, 연구하고 그 역사적인 전개를 더듬는 공부를 평생 동안 해온 최초의 사람입니다. 안타깝게도 광복을 보지 못하고 죽었으나 많은 업적을 남겼고, 이런 업적을 이여성이 흡수하여 1955년 최초로 본격적인 우리 미술사를 저술했습니다. 오늘날에는 각 시대나 사조별로 나누어 연구하는 미술사학자들이 과거에 비해 많아졌습니다. 하지만 제 자리를 잡으려면 앞으로 더욱 많은 사람이 매진하여 연구해야 할 것입니다.

이쾌대가 그린 〈이여성〉
1930년대 말로 추정, 천에 유채,
90.8×72.8cm, 유족 소장

떠도는
삶 속에서
피운
꽃

사랑하는 아내와 아이들과 화목하게 과일을 따는
〈과수원의 가족과 아이들〉

연도 미상, 종이에 잉크와 유채, 20.3×32.8cm, 개인 소장

해방을 바라는
세 사람 —

　　　　　일본에서 돌아온 지 두 해쯤 지난 1945년 어느 날, 서른 살이 된 이중섭은 마사코에게 편지를 썼습니다. 이때는 편지도 제대로 오가기 힘든 상황이었습니다. 전쟁이 깊어지면 마사코와의 인연은 더욱 멀어질 것이라고 여긴 이중섭은 마사코에게 전쟁의 불길도 피할 겸 조선으로 오라고 합니다. 실제로 폭격이 하도 극심해 일본에 있던 마사코와 그녀의 가족들은 죽을 고비를 여러 번 넘기기도 했습니다.

　이중섭의 편지를 받은 마사코는 부모님의 허락을 받아 조선으로 출발했습니다. 그러나 배를 타러 가 보니 이미 조선으로 가는 배가 끊어진 뒤였습니다. 그래도 마사코는 기다렸습니다. 죽음을 각오하고 기다린 지 사흘 만에 마침내 마사코는 배를 탈 수 있었습니다. 후에 알게 된 것이지만 그 배는 특별히 마련된 것으로 조선으로 향하는 마지막 배였다고 합니다. 현해탄(한국과 일본 열도의 규슈 사이에 있는 바다)을 건너 부산에 닿아 다시 기차를 타고 경성에 도착한 마사코는 이중섭이 사는 원산으로 전화를 겁니다. 마사코의 전화를 받고 이중섭은 한달음에 경성으로 그녀를 데리러 왔습니다. 그야말로 우여곡절 끝에 두 사람이 만난 것입니다. 국경도, 전쟁의 불길도 갈라놓지 못한 두 사람은 마침내 큰 환희 속에서 결혼을 합니다. 1945년 5월, 어느 아름다운 봄날이었습니다.

　이중섭은 아내에게 이남덕이라는 한글 이름을 지어 주었습니다. 이때는 우리말과 글을 버리는 것은 물론, 이름까지도 일본식으로 바꾸도록 강제하는 분위기가 드셀 때였습니다. 이중섭은 자신의 그림에 한글 이름 쓰기를 고집하는 것처

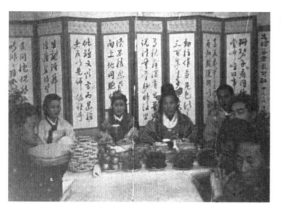

이중섭의 결혼사진
1945년 5월, 원산

럼 또 한 번 위험을 무릅쓰고 아내에게 한글 이름을 붙여 주는 결단을 내렸던 것입니다.

이때부터 이중섭은 어머니와 형님네가 사는 곳에서 멀지 않은 곳에 따로 살림집을 마련하여 알콩달콩 신혼 생활을 하기 시작합니다. 그러다가 미국의 폭격으로 집이 부서지자 집안 소유의 과수원 근처로 이사를 했고 여기서 8·15 광복을 맞이합니다. 머지않아 일본이 패망할 것이라 믿고 있던 이중섭에게도 놀랍고 반갑기 그지없는 일이었습니다.

우리는 우리 민족 누구나가 해방을 고대한 것은 아니었다는 점을 잘 알아야 할 것입니다. 민족의 이익에 반대되는 일을 서슴지 않았던 사람들, 이른바 친일파에게 일본의 패망이란 두렵기 짝이 없는 일이었습니다. 이중섭을 비롯해 조선신미술가협회에서 활동한 동료들은 누구보다도 광복을 기뻐했고 이를 진정한 해방으로 만들기 위해 애썼습니다. 일제의 패망으로 광복을 맞기는 했지만 빼앗긴 주권을 되찾아 우리 민족의 힘으로 나라를 건설하는 진짜 해방을 맞기 위해서는 더 힘을 내야 했습니다.

1945년 10월, 일본 제국주의의 오랜 압박에서 풀려난 후 이 땅에서 우리 손으

1945년 서울 덕수궁에서 열린
해방 기념 미술전람회장 앞에서 찍은
기념사진
아래줄 네 번째가 이중섭이고 그 줄
왼쪽부터 이마동, 한 사람 건너 노수
현, 김만형, 윤자선, 이쾌대, 김재석,
이인성, 최재덕

로 연 첫 번째 미술 전람회가 바로 '해방 기념전'입니다. 일본 식민 당국의 허락을 받아야 열 수 있었던 과거의 전시회와는 다른 새로운 모습이었습니다. 이중섭은 이 감격스러운 전시회에 출품하기 위해 애써 마무리한 그림들을 들고 경성에서 이름을 되찾은 서울로 갔습니다. 그러나 안타깝게도 출품 마감시간에 늦어서 출품하지 못했습니다. 이미 남과 북을 가로막은 38선을 넘어오는 데 시간이 지나치게 걸렸던 것입니다. 곧 인천에 있는 예술가 친구들이 권하여 인천에서 열린 한 전람회에 그림을 출품합니다. 이 그림들이 바로 연필화 〈세 사람〉과 〈소년〉입니다.

〈세 사람〉은 일본 제국주의에서 신음하던 우리가 광복을 맞았으나 다시 외세에 의해 휘둘리게 된 사정을 그린 것입니다. 이들이 당시 대다수를 차지하던 농민이라는 것은 옷을 보면 알 수 있습니다. 또 이들 각자의 표정에서 좌절이나 포기, 분노를 읽을 수 있습니다. 특히 그림에 등장하는 세 사람 중 한 사람의 강조

나라와 민족이 두 동강 날
처지에 대한 분노를 그린
〈세 사람〉

1945년, 종이에 연필, 18.2×28cm, 개인 소장

된 손 모양을 눈여겨보기를 바랍니다. 지쳐 쓰러진 사람, 참고 견디는 사람과는 달리 그는 짐짓 잠자는 척하는 것 같습니다. 누구라도 자신을 건드리기만 하면 벌떡 일어나 그 억센 손으로 당장이라도 할퀼 것 같습니다. 바로 이 그림이 진정한 해방을 바라서 미술 활동에 이런 심정을 반영했던 이중섭의 마음 그대로가 아닐까요?

이제 〈소년〉을 자세히 들여다볼까요? 바람 불고 비까지 내리는데 이 소년은 왜 쪼그리고 앉아 있는 것일까요? 그림 위쪽에는 바람을 느낄 수 있게 가로줄이 그어져 있고, 그 밖의 부분에는 마치 비가 내리듯 위에서 아래로 줄을 그었습니다. 아래쪽에는 베어져 그루터기만 남은 나무와 수상한 그림자가 있는 곳 사이에 숲길이 나 있는데 가로세로로 그어진 선으로 인하여 분위기가 매우 적막합니다. 이 소년은 누구를 기다리고 있는 것일까요? 혹시 집을 떠나 일본 혹은 만주로 독립운동을 하러 간 아버지를 기다리는 걸까요? 아니면 당시 일본의 침략으로 전쟁이 벌어진 중국이나 동남아시아 어딘가에 군위안부로 끌려간 누나를 기다리는 것일까요? 무엇을 기다리는지 확실하지 않게 함으로써 여러 가지 추측을 낳고 더욱 궁금증을 갖게 하는 그림입니다.

원산에 머물던 이중섭은 일본군처럼 머리를 박박 깎고 일본식으로 이름을 바꾸고 일본 제국을 위해 전쟁에 나가 한 목숨 바치자고 선동한 최남선이나 이광수, 그리고 조선 여성들에게 일본 제국에 몸 바쳐 충성하자고 외친 모윤숙과 김활란 등 이 시대의 지식인들에게 참기 힘든 환멸을 느낍니다. 이 무렵에 이중섭이 그린 그림을 보면 우리가 당한 비참한 현실과 그 속에서 벗어나고자 하는 열망을 강하게 느낄 수 있습니다.

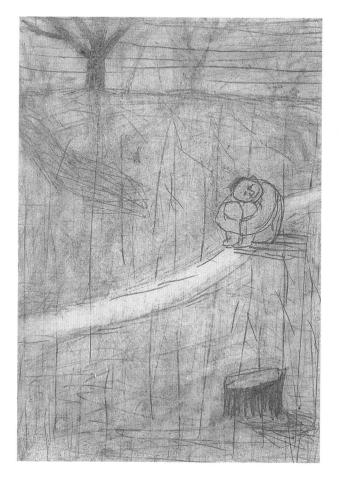

무엇을 기다리는지
확실하지 않아서
더욱 궁금증을 자아내는
〈소년〉

1945년, 종이에 연필,
26.4×18.5cm, 개인 소장

　앞에서 우리는 마치 뛰어오르려는 듯한 소를 종이 위에 연필로 그린 그림 〈소묘〉를 보았습니다. 1941년에 그린 작품이었지요. 그 이듬해에 이중섭은 사랑하는 마사코의 모습을 같은 재료로 그렸습니다. 그러나 〈세 사람〉과 〈소년〉에서 우리는 이전 작품보다 더욱 공들여 그려 한층 완성도 높은 그림을 감상할 수 있습니다. 그렸다가 지우고 다시 그렸다가 지우면서 완성시킨 그림이 예사 연필 그

림에서는 맛볼 수 없는 깊이감을 줍니다. 아마 연필 그림으로 이처럼 독특하고 감동적인 차원을 보여준 화가는 세계 어느 곳에서도 드물 것입니다.

해방 이후 처음으로 그림을 선보이기 위해 서울에 간 이중섭에게 제안이 왔습니다. 조선신미술가협회에서 같이 활동하던 친구 최재덕과 함께 벽화를 맡아 그리게 된 것입니다. 서울 한복판에 있는 미도파 백화점 지하 방벽에 그리는 일이었는데, 이중섭은 여기에 복숭아나무에 매달린 아이들을 그렸습니다. 아마 이런 소재는 요 몇 년 동안 내내 생각한 것인 듯합니다.

이중섭은 어려서부터 평양에서 고구려 벽화에 대해서 많이 듣고 보았던 터라 옛 선조들의 벽화 양식을 이어받은 제대로 된 벽화를 그려 보고 싶었을 것입니다. 특히 해방 직후 평양 근처에서 잇따라 발굴된 벽화들은 이중섭의 마음을 송두리째 흔들었습니다. 벽화를 보존하고 관리하기 위해 이를 모사하는 일을 맡고 싶어서 이리저리 알아볼 만큼 벽화는 그의 마음을 사로잡았습니다. 우리가 남북으로 나뉘지 않았다면 이중섭은 거대한 규모의 벽화를 어딘가에 남겼을 법합니다.

고대하던 새로운 세상을 맞이하여 이중섭은 미래에 대한 소망을 담아 평화와 행복이 가득한 나라를 그렸습니다. 그러나 아쉽게도 이 벽화 그림은 화재로 타 버려서 이제는 볼 수가 없습니다. 다행히 그로부터 8년 후인 1953년 다시 〈도원〉이라는 제목으로 같은 소재인 복숭아나무 그림을 그려 우리의 아쉬움을 달래 주었습니다.

벽화 작업을 하던 중 이중섭은 명동의 한 술집에서 친구를 부당하게 뭇매질하는 사람들을 때렸다가 순찰 중인 미군 헌병에게 맞아 머리가 터지는 사건을 겪

이중섭이 8·15 직후 서울에서 사들여 늘 몸에 지니고 다니던 작은 부처상

습니다. 일제의 36년 지배로도 끝나지 않고 남쪽을 점령한 미국군과 북쪽을 점령한 소련군의 간섭 아래 신음하고 있는 우리의 비애를 실감한 사건이었지요. 이런 체험과 우리를 둘러싼 정세는 그에게 어떻게 살아야 하며 어떤 그림을 그려야 할지를 고뇌하게 하며, 예술가로서 그의 길에 막대한 영향을 끼쳤습니다. 그리고 이런 정세는 몇 년 뒤 실제로 우리 민족을 극심한 고난의 소용돌이로 빠뜨리고 맙니다.

벽화를 그려 주고 받은 사례금을 이중섭은 한 가지 일에 쏟아부었습니다. 당시 길거리 난전에 쏟아져 나와 값싸게 팔리고 있던 우리의 귀중한 문화재들, 즉 골동품들을 몽땅 사들여 원산으로 가져간 것입니다. 이 옛 물건들은 주로 조선에 살던 일본인들이 소유하고 있다가 해방이 되자 일본으로 가져갈 수 없고 되돌려 주자니 아까워서 장물아비에게 몰래 팔아넘긴 것들이었지요. 어쨌거나 소중한 우리의 문화재였습니다. 이중섭은 사들인 골동품 중에서도 작은 부처상을 소중히 여겨 늘 몸에 지니고 다녔고, 등잔은 불 밝히는 데 쓰며 매우 애지중지했습니다.

그는 또 어린 시절을 보낸 평양에 갈 때마다 의사이자 서예가이며 수집가로도 이름 높은 김광업 어른에게 들러 우리 문화재에 대한 배움을 게을리하지 않았습니다. 김찬영과 형, 고유섭과 이여성으로부터 배운 이런 태도는 그의 그림 그리기에 더할 수 없이 좋은 밑거름이 되었습니다. 우리 조상들이 남긴 것 가운데 좋은 것을 잘 가려내 변화시키고 발전시켜야 한다는 생각은 이들에게서 배운 소중

한 가르침이었고, 이중섭은 누구보다도 이를 잘 따랐습니다.

하나의 나라냐,
두 개의 나라냐 —

1946년이 되자 이중섭은 북조선문학예술총동맹의 회화부 부원이 되었으며, 조선미술협회를 탈퇴한 사람들이 서울을 중심으로 만든 조선조형예술동맹에도 가입했습니다. 이 시기는 두 승전국인 미국과 소련이 모스크바 3상회의나 미소공동위원회 등 중요한 회의를 열어 한반도를 두고 중요한 결정을 하던 때였습니다. 그들은 한반도를 남한과 북한 둘로 쪼개어 각자 관리를 맡기로 했고, 그로부터 우리는 결국 뼈아픈 분단의 역사를 맞게 되었습니다. 우리 민족 대다수는 물론이고 이를 극복하기 위해 애썼던 지도자들과 지식인들, 문화예술인들의 반대 의사는 고려하지 않은 채로 말입니다.

이 시기에 이중섭은 나중에 북한이 될 지역을 기반으로 삼은 북조선문학예술총동맹과 남한이 될 서울을 중심 무대로 삼은 조선조형예술동맹에 나란히 가입해 활동했습니다. 우리 현대사의 아픈 시작점이 될 이 시기에 이중섭의 의지를 엿볼 수 있는 일이 있습니다. 조선조형예술동맹을 결성하기 위한 모임 도중에 한 선배 화가가 단상에 올라가 분단을 기정사실로 받아들이는 듯한 말을 하자 이중섭이 몹시 분노해 선배의 얼굴을 때리는 일이 벌어졌습니다. 불의를 보면 참지 못하는 그의 성격이 다시 한 번 표출된 사건이었지요. 다행히 선배 스스로 자신의 발언을 정정하고 사과함으로써 별 탈 없이 끝났습니다. 이중섭은 남

북 분단이 우리에게 가져다주는 건 불행뿐이라고 생각했습니다. 공동의 이익을 최대한 따르고 서로 양보함으로써 민족이 둘로 쪼개지는 일은 없어야 한다는 신념이 이런 일을 부른 거지요.

이 해에 이중섭과 부인 이남덕(마사코) 사이에서 첫 아이가 태어났으나 안타깝게도 이내 죽었습니다. 이중섭은 가없는 슬픔과 저 세상에서 행복하기를 바라는 마음을 담아 관 속에 복숭아를 쥔 어린이를 그린 연필화 여러 장을 넣었습니다. 이 그림도 지난해에 그린 벽화와 마찬가지로 천도복숭아를 쥔 어린이, 곧 낙원에서 행복하게 살아갈 존재를 그린 것이라고 여겨집니다. 그는 이후에도 이런 그림을 자주 그립니다. 그리고 이 부부에게 다행히도 얼마 지나지 않아 둘째와 셋째 아들이 태어났습니다. 자기 품 안에 아이들을 키우면서 그는 어린이라는 존재에 더욱 깊은 애착을 갖게 됩니다.

한편 한반도는 북쪽은 소련이, 남쪽은 미국이 통치를 함에 따라 점점 둘로 쪼개져 갔습니다. 북쪽은 북쪽대로 남쪽은 남쪽대로 서로 다른 이념과 체제로 나뉘어 강경한 입장을 내세우며 맞서게 되었던 것이지요. 이중섭이 사는 원산은 북쪽에 속하니 소련의 영향 아래에 있게 되었고, 이런 정치 상황이 그에게도 영향을 끼치게 됩니다. 1946년 말에 이중섭은 원산문학가동맹에서 펴내려고 하던 공동 시집 『응향』의 표지를 맡아 그립니다. 이 시집의 제목 '응향'은 '은근한 향기'라는 뜻입니다. 그런데 이에 대하여 이듬해 초 북조선문학가동맹이 여기에 실린 시들이 현실에 대해 절망적이며 도피적이고 퇴폐적이라며 맹렬하게 비판했습니다.

이런 분위기는 이듬해인 1947년 8월 북부 각지를 돌며 전시한 '해방맞이 두돌

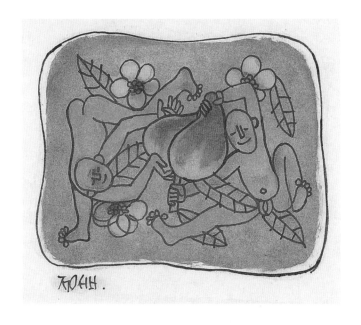

죽은 아들의 관 속에
넣어 주었다는 것과
흡사한
〈두 어린이와 복숭아〉

연도 미상, 종이에 잉크와 유채,
9.5×12cm, 호암미술관 소장

기념 전국 미술전'이나 1948년과 그 이듬해에 평양에 이어 원산에 설치된 소련
문화회관 '개관 기념전'에 대해 나온 엇갈리는 평가에서도 드러납니다. 앞의 행
사에 낸 이중섭의 그림 〈하얀 별을 안고 하늘을 나는 어린이〉를 본 소련인 평론
가 나탐은 극찬을 아끼지 않았습니다. 하지만 뒤의 행사 때 원산을 방문한 소련
의 문화 인사들은 그의 작품이 천재적이지만 반(反)인민적이라고 비판했습니다.
당시 그는 성난 소와 닭, 까마귀들을 굵은 선과 속도감 있는 필치로 그렸다고 합
니다. 이런 그림을 북한 당국은 북한 사회를 비방하거나 너무 주관적이라고 생
각하여 못마땅하게 여긴 것입니다.

그 무렵에 이중섭은 북한 체제의 압력을 피하기 위해 소련식 사회주의 사실주
의풍으로 그림을 그리기도 했습니다. 또 1949년 2월에는 북한의 인민군 창군 2

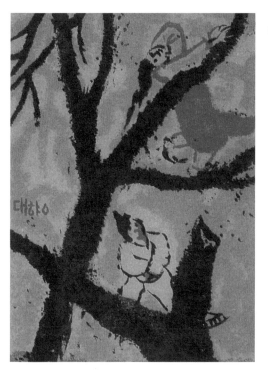

이중섭이 친구 오장환의 시집
『나 사는 곳』(1947)에 그린 속표지 그림

주년 기념대회장을 꾸미는 일을 수행하기도 했다고 합니다. 어지러운 시국과 친구들의 잦은 방문은 그의 작업에 방해를 줄 뿐 아니라 심신을 극도로 지치게 했습니다. 지친 이중섭은 얼마 후 원산 시외인 송도원으로 이사를 갑니다. 이곳에서 이중섭은 하루 종일 소를 관찰하다가 소 주인에게 신고를 당하기도 하고, 일본 태생인 부인 때문에 친일파라고 괴롭힘을 받는 등 안 좋은 일을 자주 겪었습니다.

1945년부터 5년 동안 그린 작품들 중에서 현재 우리가 볼 수 있는 것은 친구 오장환의 시집 『나 사는 곳』의 속표지 그림뿐입니다. 부부가 싸우는 광경을 그린 이 그림은 입에서 입으로 전해져 오던 이야기를 소재로 한 것입니다. 다행히 책이 남아 있어서 그나마 흔적을 볼 수 있습니다.

이 무렵에 주위 사람들은 이중섭이 미나리를 손에 들고 집으로 가는 광경을 자주 보았다고 합니다. 미나리는 몸에 있는 독을 제거하는 데 특효가 있다고 알

려진 채소입니다. 그는 해독에 좋다는 미나리를 왜 그렇게 사들였을까요? 밤을 새면서 그림 그리기를 즐긴 그의 습관, 어지러운 시국에 대한 고민 등이 그의 간을 상하게 하여 알게 모르게 이런 채소를 원했던 것입니다. 간 기능이 약해진 것은 그의 아버지가 돌아가신 원인인 것 같기도 합니다. 이중섭은 어릴 적 아버지를 보면서나 그가 스스로 간에 이상 증세를 느끼면서 미나리를 섭취하면 간의 회복에 좋다는 것을 알게 된 것 같습니다. 그리고 이런 증상은 훗날에도 재발하여 그의 운명을 재촉하게 됩니다.

피난처에
찾아드는 행복 —

1948년, 남북을 하나의 나라로 만들려는 노력이 끝내 물거품이 되고 남한과 북한에 제각기 단독정부가 들어섰습니다. 그 후 양쪽 사이에 갈등이 깊어져 1950년 6월 25일 결국 전쟁이 벌어졌습니다. 한국전쟁이 벌어진 직후 이중섭의 형이 행방불명되었습니다. 이중섭네는 집안의 가장을 잃게 된 것입니다. 지주의 토지를 몰수한다는 북한의 토지 개혁 정책에 따라 그 많던 땅도 내놓았고 친일 행위를 하지 않아 비판도 받은 일이 없던 형의 갑작스러운 행방불명은 그의 가족을 무척 당혹스럽게 했습니다.

전쟁이 시작되자 북한군은 무서운 기세로 서울을 점령하고 남쪽으로 진군했지만, 9월 유엔군이 참전하자 전세가 바뀌어 국군이 압록강까지 진격했습니다. 이중섭이 살던 원산은 한반도의 오른쪽 허리춤 정도 되니 전쟁의 참상을 그대로

겪은 도시입니다. 그러던 가운데 10월에는 미국군의 폭격으로 살던 집마저 부서져 가족과 함께 집을 옮겨야 했습니다.

원산으로 진군한 국군은 점령 정책의 하나로 이중섭에게 원산신미술가협회를 결성하도록 요구했습니다. 이중섭은 이 협회의 회장이 되었습니다. 그동안 일본에서는 물론이고 이 땅에서도 이름난 화가라는 사실 때문에 국군이 그를 회장으로 앉힌 것입니다. 스스로 원해서가 아니었지요.

같은 해 12월 초, 이번에는 중국군이 북한 편에 서서 전쟁에 끼어들어 다시 전세가 바뀌었습니다. 이에 당황한 미국군은 우리나라의 북부 지역에 원자탄을 대거 터뜨리겠다고 위협했습니다. 일본을 패망시킨 무시무시한 원자탄을 말입니다. 원자탄이 떨어진다면 온 가족이 다 죽을 수도 있다고 생각한 어머니의 강권에 못 이겨 이중섭은 아내와 두 아들, 그리고 장손인 조카 이영진과 함께 안전한 곳을 찾아서 피난을 떠나기로 마음먹습니다. 남한이 점령하고 있을 때 원산신미술가협회 회장을 수락한 이중섭의 행적을 문제 삼아 북한군이 그를 숙청할 수도 있다는 염려도 컸습니다. 결국 이중섭은 어머니와 홀로된 형수와 조카들을 남겨 두고 원산을 빠져 나옵니다. 한 나라가 체제에 따라 두 개로 나뉜 비극적인 상황에서 국민들은 그저 커다란 슬픔과 고통을 당할 도리밖에 없었습니다.

후퇴하는 남한 국군 부대의 배를 운 좋게 얻어 탄 이중섭 일행은 며칠 후 부산에 도착해 북한 지역에서 온 피난민만 모은 수용소에 머물게 됩니다. 여기서 미국군 소속 한국인 부대원들이 피난민 중 남한을 어지럽게 할지도 모를 사람이 섞여 있는지를 조사했습니다. 이런 지루한 과정을 거친 뒤에야 겨우 바깥출입이 허용되었습니다.

이중섭은 부두에서 짐 부리는 일을 했습니다. 전쟁 통에 가난과 질병이 널리 퍼져 있던 도시 부산에서는 그래야 덜 굶주릴 수 있었으니까요. 부유하게 살았던 이중섭이나 그의 가족에게는 가난이 예삿일이 아니었습니다. 그래도 거의 모든 사람이 당하는 일이니 잘 참자고 다짐했습니다.

그러던 중에 부두에서 껌을 훔친 소년을 마구 때리는 한 군인을 말리려다가 군인 패거리가 쫓아와 휘두른 총의 개머리판에 머리를 크게 다치기도 했습니다. 불의를 참지 못하는 그의 정의심이 발동했던 것입니다. 또 부두에서 짐 부리는 일은 임금이 너무 쌌습니다. 이나마도 중간에서 간부들이 돈을 떼먹자 부두 노동자들이 노동쟁의를 일으킨 터라 곧 그만두게 되었습니다.

다시 전세가 악화되자 혼란을 염려한 정부 당국의 종용으로 이중섭은 가족을 데리고 부산을 떠나 제주도로 갔습니다. 원산에서 부산으로 간 것과 마찬가지로 다시 안전한 곳을 찾아서 떠난 것입니다. 이때가 1951년 1월 초였습니다.

배를 타고 부산을 떠나 제주에 도착한 이중섭 가족은 여러 날을 걷고 또 걸어서 서귀포에 도착했습니다. 배를 태워 준 선주가 서귀포에 있는 자신의 집에 딸린 방을 내주어 이중섭네는 안정을 취할 수 있었습니다. 그러나 곧 마음을 돌려 변두리에 있는 집의 작은 방을 얻었습니다. 한 평 남짓한 아주 작은 방이었지요.

피난민에게 주는 배급만으로는 입에 풀칠하기도 부족해 이중섭 가족은 동네 사람들이 주는 고구마로 배를 채우고 가까운 바닷가로 나가 게를 잡아 반찬 삼아 먹었습니다. 훗날 이중섭은 게를 많이 그렸는데 그 이유가 그 시절에 게를 잡아먹은 것이 너무 미안했기 때문이라고 말합니다. 생명을 존중하는 이중섭의 마음씨를 읽을 수 있습니다.

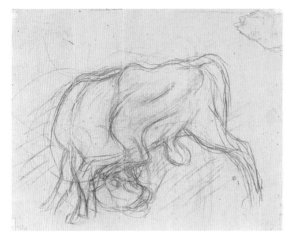

서귀포에서 오랜만에
평화로운 소를 보고 그린
〈물고기가 그려진 소〉

1951년, 종이에 연필, 26.5×33cm, 개인 소장

굶주리다시피 하는 생활이었지만 이중섭과 가족들은 서귀포에서 오랜만에 평
온을 느꼈습니다. 피난민은 많았지만 육지와는 달리 폭격의 위험도 없었고, 당
시만 해도 꽤 많았던 제주도의 소 떼 모습은 무척 평화로워 보였습니다. 이중섭
은 다시 소를 열심히 그리기 시작했습니다. 특히 이웃에 있는 잘생긴 소에 반해
서 이를 그리다가 소도둑으로 의심받기도 했습니다. 그러나 소를 그린 걸작은
아직 나오지 않았습니다.

가을에는 부산에서 열린 '전시 미술전'('월남미술가전'이라고도 합니다)에 출품하기
위해 부산에 잠시 들릅니다. 이 전시에 출품한 작품은 과슈를 이용해 고대의 벽
화 같은 색감의 불상을 그린 것을 포함해 세 점이었다고 하지만 지금은 전해지
지 않습니다. 이중섭은 늘 열망하던 벽화를 그리게 되면 쓸 생각으로 바닷가에
나가 주운 갖가지 예쁘고 신기한 조개를 모아 두기도 했습니다.

배를 태워 준 고마운 선주에게 사례로 서귀포의 아름다운 바닷가를 그린 〈서

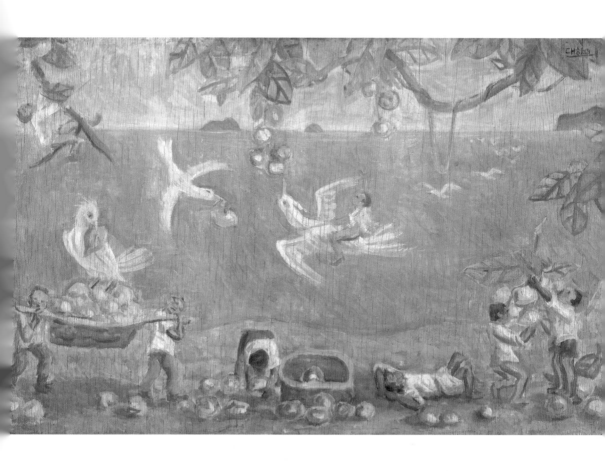

전쟁의 포화 속에서 찾아 든
평화로운 곳에 대한 기대와 놀라움을 그린
〈서귀포의 환상〉

1951년, 나무판에 유채, 56×92cm, 삼성미술관 Leeum 소장

귀포의 환상〉 등 여러 점의 그림을 주었습니다. 제주에 가서 난생 처음 본 귤나무와 귤은 커다란 과수원이 친숙했던 이중섭의 가족에게도 신기했습니다. 지금은 흔한 과일이 되었지만 당시만 하더라도 귤은 아주 귀한 과일이었지요.

〈서귀포의 환상〉에는 이 놀라운 과일을 본 감격이 평화를 찾아온 이중섭의 마음과 어우러져 잘 표현되어 있습니다. 서귀포에서 바라본 맑고 넓은 바다를 배경으로 귀중한 과일을 따 모으는 어린이들을 독특한 표현으로 그려냈습니다. 심지어 새를 타고 열매를 따려고 하는 어린아이도 있습니다. 이런 상상력은 가까운 시기에 그려진 우리나라의 그림 중에서도 매우 이채롭습니다.

살던 곳 근처의 낮은 산등성이에서 바다 쪽을 그린 큼직한 풍경화 〈섶섬이 보이는 서귀포 풍경〉도 뛰어난 그림으로 평가됩니다. 앞의 그림과 달리 초현실적이거나 환상적인 면은 없지만, 바다 건너 숲이 우거진 섶섬이 보이는 서귀포의 아름다운 풍경이 차분하게 잘 나타나 있습니다. 우리 국토에 대한 사랑이 느껴지는 이 그림을 보면, 이중섭이 자기가 나고 자란 이 땅을 얼마나 사랑했는지를 짐작할 수 있습니다.

〈서귀포의 환상〉과 〈섶섬이 보이는 서귀포 풍경〉은 뒷날 서울에서 그린 〈도원〉과 함께 이중섭이 남긴 그림 중 가장 큰 그림에 속합니다. 또 서귀포에서 안정을 찾아 그림 그리는 일에 몰두했음을 짐작하게 합니다. 훗날 다시 돌아간 부산에서 그는 서귀포에서 그랬듯이 의욕적으로 그림에 열중했고, 서울로 가기 전에 거쳐 간 통영에서도 큰 그림은 아니지만 좋은 작품을 많이 그렸습니다.

전선이 오늘날의 휴전선 부근으로 굳어지면서 휴전 회담이 거듭되었습니다. 전쟁이 곧 끝나리라는 기대로 이중섭은 원산으로 돌아가기 위해서 또 미술 활동

서귀포의 아름다운 풍경을
두툼한 필치로 차분하게 그린 〈섶섬이 보이는 서귀포 풍경〉

1951년, 나무판에 유채, 41×71cm, 개인 소장

자연과 하나가 된 생활에 대한
예찬을 나타낸 〈바닷가의 아이들〉

1951년, 종이에 연필과 수채 및 유채,
32.5×49.8cm, 금성출판문화재단 소장

황소의 혼을 사로잡은 이중섭
3장 • 떠도는 삶 속에서 피운 꽃

을 계속하기 위해서 우선 부산으로 거처를 옮기는 게 낫다고 생각했습니다. 그래서 1952년에 가족과 함께 부산으로 돌아옵니다. 부산에 간 그의 가족은 오산학교 출신의 한 후배의 도움으로 범동이라는 동네에 머물게 됩니다. 범동에는 8·15를 맞아 외국, 특히 일본에서 살다가 돌아온 귀환 동포를 위해 지어진 방들이 있었는데 이 중 하나를 구해 정착한 것입니다. 서귀포의 방보다는 넓었지만 그래도 네 식구가 생활하기에는 너무 비좁았습니다. 이때 범동 주위를 그린 것이 바로 〈범일동 풍경〉으로 알려진 그림입니다.

이 무렵 일본에 있는 아내 마사코의 가족이 적지만 살아가는 데 적잖은 도움이 되는 돈을 보내 왔습니다. 그러나 이마저도 장인의 사망으로 중단되고 말았습니다. 게다가 아내와 아이들이 제대로 먹지 못하여 결국 폐결핵에 걸려 각혈을 하는 등 어려움을 겪었습니다. 이런 터라 아내와 아이들이 우선 일본으로 돌아가기로 하고 일본 정부가 만든 부산의 수용소로 들어갔습니다. 식민지 시대는 끝났지만 여러 가지 사정

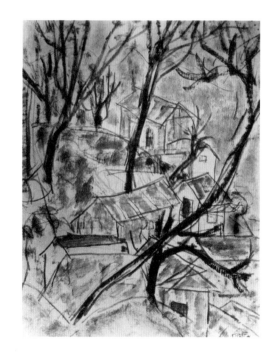

부산 범일동에 살 무렵 그린 풍경화
〈범일동 풍경〉
1953년, 종이에 연필과 유채, 20.3×26.6cm,
개인 소장

으로 우리 땅에 남게 된 일본인들을 전쟁의 위험에서 구제하기 위해 일본 정부가 설치한 수용소였습니다. 수용소에 들어간 얼마 뒤 아내와 두 아들은 일본으로 떠나게 되었습니다.

그때가 1952년 7월 말이었습니다. 그 이후 이중섭은 여기저기를 떠돌면서 지냅니다. 일본 유학 시절부터 그의 그림에 감동했던 유화가 박고석이 자신의 집에 딸린 방 하나를 내주어서 3개월가량을 그곳에서 지냈고, 이어서 유화가 한묵이 의뢰받은 공연의 무대미술과 입장권 도안을 도우며 광복동에서 잠깐, 도자기 회사에서 그림을 그리던 친구 황염수의 소개로 회사 작업대에서 잠자며 월남한 미대생 김서봉과 두 달간 지내는 등 이곳저곳을 전전하게 됩니다.

그러다가 그해 겨울엔 방을 데울 수도 없이 막 지은 범동 산꼭대기 판잣집에서 지냈습니다. 이곳에서는 원산에서 이중섭에게 그림을 배우던 제자 김영환과 사촌이 같이 지냈는데 허술한 집이라서 그렇지 않아도 굶주리다시피 하여 허약해진 이중섭의 건강이 더욱 나빠졌습니다. 간장을 반찬으로 하루에 두 끼를 먹으면 그나마 다행이었습니다.

이때부터 작업 중이던 그림이 없어지는 일이 자주 발생했습니다. 그의 그림이 사람들이 탐낼 정도로 유명했기 때문이었습니다.

일본에 간 부인은 남편 이중섭을 돕기 위해 애쓰기 시작했습니다. 일본 책들을 외상으로 사서 선원인 오산학교 후배를 통해 보냈습니다. 그러나 이 후배가 책값을 중간에 가로채 버린 일이 벌어졌습니다. 남편을 도우려 했던 일이 오히려 서로에게 커다란 부담이 된 것입니다. 또 일본에 몰래 배를 타고 간 친구에게 보증금과 여비를 합쳐 큰돈을 빌려주었다가 돈을 모두 떼이는 일도 있었습니다.

일본으로 가 헤어져 있는 가족에게
보낸 그림 〈판잣집 화실〉

1953년, 종이에 잉크와 수채, 26.8×20.2cm, 개인 소장

훗날 제주도에서 살던 시절을
떠올리면서 그려
일본에 있던 가족에게 보낸
〈그리운 제주도 풍경〉

1954년 무렵, 종이에 잉크,
35×24.5cm, 개인 소장

이런 일들로 부인은 막대한 빚을 지게 되었고, 이중섭 부부에게 무거운 부담이
되고 말았습니다. 그 후로 빚을 갚기 위해 부인은 무려 20년 동안이나 온갖 어려
움에 시달려야 했다고 합니다.

떠도는
삶 속에서 피운 꽃
〈봄의 어린이〉 ─

이중섭은 여기저기 옮겨 다니며 생활하는 가운데에서도 월간지에 삽화를 그리고 여러 동료 화가들과 함께 전람회를 열기도 했습니다. 그중에서 기억할 만한 사건은 친구 구상의 시사평론집에 표지 그림을 그렸으나 결국 취소된 일입니다. 시안으로 그린 그림이 여럿 있었는데, 결국 다른 화가의 그림이 표지로 출간되었습니다. 이런 결과가 나온 것은 이중섭과 구상의 뜻이라기보다는, 당시 계엄령이 내려진 시대 상황 때문이라고 여겨집니다. 특히 이중섭은 표현의 자유를 지키려 애쓰는 사람이었으므로 벌어진 일이었습니다.

부산에 머물면서 그린 많은 그림들 가운데 〈봄의 어린이〉라는 그림이 있습니다. 이중섭의 소 그림에 비해 널리 알려지지는 않았지만 많은 사람들이 그의 걸작 중 하나로 이 그림을 꼽습니다. 이 그림은 작품의 완성도가 뛰어날 뿐 아니라 매우 독특한 방법으로 그려졌습니다. 제주에서 그린 〈바닷가의 아이들〉과 비슷한 기법을 보이는 것도 눈여겨볼 요소입니다.

이 그림에 등장하는 아이는 몇 명인가요?

이중섭이 그린 삽화
종이에 색종이 붙이고 먹으로 그림,
17.5×11.5cm, 개인 소장

옆으로 끝없이 이어져 봄이 영원하기를 바라며
분청사기의 정수를 잘 표현한
〈봄의 어린이〉

1953년, 종이에 연필과 유채, 32.6×49cm, 개인 소장

머리와 손바닥만 나오는 아이를 포함하여 다섯 명이네요. 이 아이들이 나비가 날고 꽃이 피기 시작하는 봄날, 둔덕에서 놀이에 빠져든 모습을 그린 것입니다.

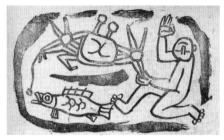

이중섭은 이 그림을 어떤 방법으로 그렸을까요? 자국이 또렷한 노란색 부분을 제외하면, 다른 그림에서 볼 수 없는 아주 독특한 방법을 취하고 있습니다. 이 그림을 만든 과정을 차례대로 설명하면 다음과 같습니다.

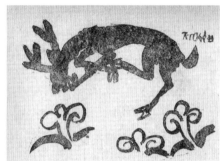

먼저 그림에 보이는 검은 선으로 된 부분을 그립니다. 그다음 붓을 이용해 하늘은 파랗게, 아이들이 디디고 선 동산은 풀빛으로, 그 밖의 부

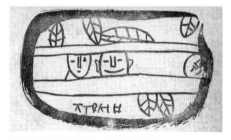

월간 《문학예술》을 위해 그린 삽화들의 일부

분은 연한 피부 빛이 비치는 옅은 빛깔을 칠했습니다. 이 부분이 충분히 마른 뒤 다시 회색빛이 도는 물감을 종이 전체에 골고루 발랐습니다. 그런 다음 이것이 마르기 전에 물감을 이기는 칼로 가로줄을 긋듯이 긁어냈습니다. 그러면 이미 그려진 부분 부분이 드러납니다. 그 선을 따라 다시 연필로 그어 마무리를 하고 강조할 부분에 노란색을 칠했습니다. 또 그림 위아래로 길게 띠처럼 펼쳐진 부분은 은은하게 처리했습니다. 아, 위쪽에는 자신의 이름을 가로로 풀어써서 완

전히 끝냈군요.

결코 단순하지 않은 이런 방법을 이중섭은 어떻게 생각해 냈을까요? 사실 이 세상에 완전히 독창적인 일은 없다고 합니다. 모두 이미 있는 것을 뒤섞거나 혹은 조금 바꾸어서 좀 더 나은 것으로 만들 뿐이지요. 이중섭이 이 그림에서 보여 준 여러 방법들은 고려시대에 우리 조상들이 도자기 거죽에 새긴 '상감'이라고 하는 무늬 만드는 방법이나 고려시대부터 조선시대 초기에 유행했던 분청사기에 무늬를 베푸는 방법을 두루 응용한 결과라고 생각합니다. 긁어내서 바탕을 드러나게 하고 가로줄을 베푸는 방법이 바로 이들 그릇에 적용한 기법과 거의 흡사합니다.

그러므로 이 그림은 우리 조상들이 남긴 좋은 방법을 따와서 새로 창작한 것이라고 할 수 있습니다. 그림 위아래에 띠처럼 옆으로 둘러친 부분은 가로로 긁은 자국과 더불어 이 즐겁고 행복한 봄이 언제까지나 이어질 것 같은 느낌을 물씬 전해 줍니다. 이중섭은 이후로도 이런 방법을 두루 이용해 기억에 남는 그림들을 많이 그렸습니다.

이 작품이 뒷날 서울에서 열린 개인전에 〈봄의 아동〉이라고 하여 낸 바로 그 그림으로 여겨집니다. 이중섭이 이 그림을 얼마나 애지중지했는지를 짐작할 수 있습니다.

같은 해 5월 말, 이중섭은 화가 김환기의 권유로 부산의 임시 국립박물관에서 열린 세 번째 신사실파 동인전에 참가하여 굴뚝 그림 두 점을 출품했습니다. 그런데 이것이 정보 당국의 조사를 받고 철거당하는 일이 발생했습니다. 같이 출품한 유영국, 장욱진의 그림도 조사를 받았지만 별다른 조처 없이 끝났습니다.

이중섭이 정부에 제출하기 위해
1953년에 작성한 전말서
전쟁이 끝나고 이승만 정권은 모든 국민들에 대한 감시와 탄압에 열을 올렸다.

당시는 전쟁 중이라는 핑계로 계엄이 선포되었고 이에 더해 이승만 정권이 개개인의 의사 표현을 지나치게 감시하거나 간섭하려 했습니다.

이 사건이 있기 한 달 전에는 정부 당국이 요구해 '전말서'를 적어서 제출하기도 했습니다. 사정을 낱낱이 자세히 밝혀 적은 것을 뜻하는 전말서를 이중섭이 쓴 이유는, 그가 북한에서 뒤늦게 온 피난민이었다는 것이었고, 이승만 정권을 떠받드는 세력은 조금이라도 자신들에게 협조하지 않을까 싶어 늘 이런 행동을 강요했습니다.

이 사건을 볼 때 그전부터 이중섭을 주시하다가 자기네 상식에 벗어나는 그림을 그렸다는 이유를 내걸어 그를 탄압한 것이 분명합니다. 이 무렵은 사회·정치적으로 숨도 제대로 쉬기 어려운 암울한 시기였습니다. 대통령 이승만은 정권을 유지하기 위해 식민지 시기에 일본인의 앞잡이 노릇을 했던 사람들을 두루 발탁했고 자신들에게 협조하지 않는 세력에 대해서는 수단과 방법을 가리지 않고 탄압을 일삼았습니다. 일본 제국주의로부터 해방되고 나서 식민지 잔재를 청산하지 못한 우리 역사의 원죄였던 것입니다.

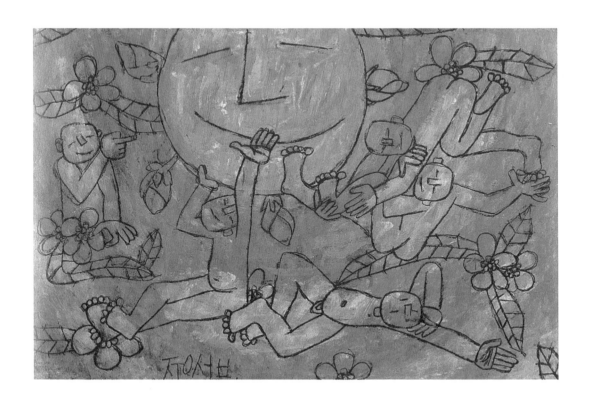

해인지 달인지 또렷하지 않지만
모든 생명 활동을 관장하는 듯한 존재
주위에서 노는 아이들
〈해와 어린이〉

1952~1953년, 종이에 연필과 유채,
32.6×49cm, 개인 소장

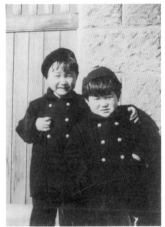

마사코와 두 아들 태현과 태성
부인 마사코가 이중섭에게 보낸 편지에 동봉한 사진

마지막
만남 —

　　　　　　　한국전쟁이 휴전될 무렵인 1953년 7월 말, 주위 친구들과 지유텐 시절의 지인들, 그리고 처가의 도움으로 선원증을 발급받은 이중섭은 가족을 만나기 위해 일본으로 건너갑니다. 일본에 도착한 이중섭은 젊은 시절 지유텐에서 태양상의 부상으로 받은 팔레트와 8·15 광복 직후 늘 몸에 지니고 다니던 불상, 그리고 뒷날 대작으로 완성하기 위해 보관해 온 70매가량의 은박지 그림을 부인에게 맡겼습니다. 부인에게 건네준 팔레트는 현재 서귀포의 이중섭미술관에 전시되어 있습니다.

　그리고 일주일 만에 다시 돌아왔습니다. 일본에 잠시만 머문다는 조건으로 출국했던 까닭에 가족들과 함께 더 머물고 싶어도 이를 어겼다가는 체포될 가능성이 있었기 때문이었습니다. 가족들 곁에 머물 작정으로 갔다가 처가 식구들이

냉대하여 하는 수 없이 돌아왔다고 하는 얘기는 사실과 다릅니다. 어디까지나 잠시 머물기 위해 갔던 것이었으니까요. 그런데 팔레트를 가지고 간 이유는 무엇이었을까요? 자신은 일단 돌아가지만 곧 다시 와서 열심히 그림을 그리겠다는 다짐을 팔레트로 표현하고 싶었던 걸까요?

이후 이중섭은 다시 가족이 있는 일본으로 가기 위해 애썼습니다. 그러나 10월에 열린 한일회담에서 일본 측 대표였던 구보다 간이치로가 망언을 내뱉어서 한일 관계가 더욱 얽혀 이중섭의 일본행은 좌절되고 맙니다. 그렇게 이중섭은 가족을 만나려 했던 뜻을 끝내 이루지 못합니다.

〈봄의 아이들〉과 상감기법

분청사기는 거친 벽돌과도 같은 회청색 사기그릇 거죽에 흰 흙물을 씌워 구워 낸 그릇으로 고려시대에 시작되어 조선시대 초기까지 유행했습니다. 이 이름은 우리나라의 미술 흐름을 연구하는 분야에서 시조라 할 고유섭이 일본인들이 이런 종류의 그릇에 붙분

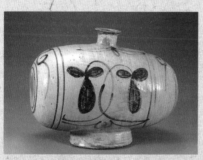

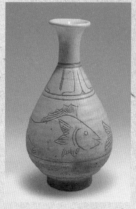

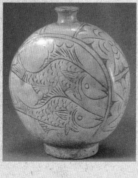

분청사기
조선시대 초에 유행한 그릇으로 거친 붓 자국을 내 마감한 것과 붓 자국 위에 긁어 그린 것, 그린 뒤 여백을 긁어 파낸 것 등 여러 가지 기법을 나타냈다.

상감기법, 귀얄기법, 덤벙기법 등 청자와 분청사기에 쓰이는 무늬 기법을 두루 적용해 그린 〈봄의 아이들〉의 부분

명한 이름을 붙이는 것에 반대하여 붙인 이름입니다.

무늬를 새기는 방법으로는 상감청자와 마찬가지인 상감기법이 자주 쓰였고 이 밖에도 무늬를 긁어내서 나타내는 기법, 물레에 올려진 그릇을 돌리면서 거친 붓에 흙물을 바르면서 무늬를 만들거나, 흙물에 그릇을 담가서 거친 흙 바탕을 가리는 등 여러 가지 방법이 있었습니다. 임진왜란이 일어나 일본이 우리의 우수한 도공을 납치해 간 일로 급속히 사라지게 됩니다.

이중섭이 알루미늄 박지에 긁어서 그리고 물감으로 메워 완성한 이른바 은박지 그림은 청자나 분청사기에 아로새겨진 상감기법이나 그릇 거죽에 씌운 흰 흙물이 마르기 전에 긁어서 그린 무늬를 연상케 합니다. 앞에서 보았던 〈봄의 아이들〉도 이 상감기법을 응용해 그린 작품입니다.

쏟아진
걸작들

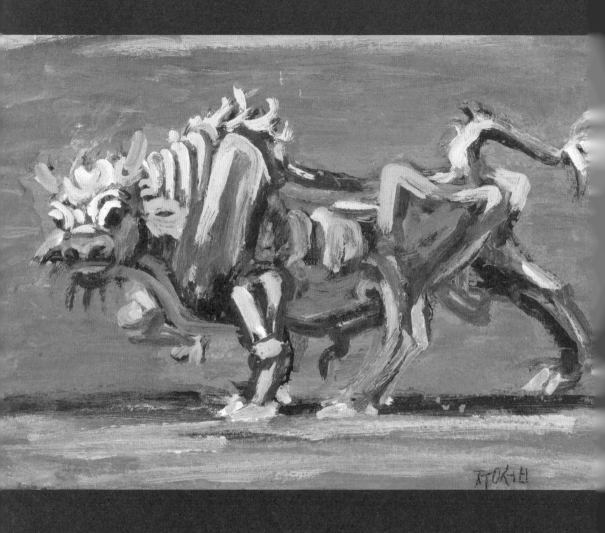

김정희의 추사체를 연상시키는
힘차고 울림이 풍부한 선을 구사한 〈흰 소〉

1953~1954년 무렵.
종이에 유채, 30×41.7cm, 홍익대학교 박물관 소장

소 그림들의
탄생 —

1953년 7월, 남과 북이 휴전 협정을 맺으면서 한국전쟁은 종결되었습니다. 정확히 말하면 북과 중국, 미국이 휴전 협정의 당사자입니다만, 피난을 떠났던 사람들은 제각기 고향을 찾거나 흩어진 가족을 만나기 쉽다고 여겨 대도시인 서울로 모여들었습니다. 마땅히 갈 곳이 없던 이중섭은 머뭇거릴 수밖에 없었습니다. 그러던 차에 통영의 나전 강습소의 교육 책임자였던 공예가 유강렬이 우리 옛 미술품에 대한 이중섭의 안목을 알고 통영으로 오라고 제안합니다. 이중섭은 그 제안을 흔쾌히 받아들입니다. 통영의 나전칠기 기술은 오늘날에도 유명하지만 그 실마리를 제공한 사람이 이순신 장군인 것도 기억할 만합니다.

통영은 '동양의 나폴리'라고 불리는 곳입니다. 물론 지금도 다른 항구도시에 비해 경치가 뛰어나고 풍광이 아름답지만 이중섭이 갔을 때는 자연미가 훨씬 더 살아 있는 항구였습니다. 게다가 통영은 전쟁의 상흔이 심하지 않았고, 부산에서처럼 시절을 핑계 삼아 술자리를 쏘다니는 친구들도 거의 없었습니다. 이중섭이 그림에 몰두할 수 있는 환경을 만난 것입니다. 다시 가족을 만나야 한다는 열망도 그를 더욱 힘 나게 했습니다.

이중섭은 나전 강습소에 자리를 잡으면서 본격적인 작업에 들어갔습니다. 이때 많이 그린 것이 소 그림입니다.

여러분도 알다시피 소 그림은 오래전부터 이중섭이 몰두한 소재였습니다. 오산학교 시절에서부터 일본 유학 시절이나 고국에 돌아와 원산에 머물던 시절은

물론, 결혼하여 남쪽으로 오기까지 소는 그가 즐겨 그리던 소재였습니다. 그러나 광복 후 원산이나 부산에서 본 소들은 늘 눈이 충혈되어 있었다고 합니다. 전쟁으로 동물들도 편하지 않았던 것입니다. 그러다가 제주도에 갔을 때 눈이 맑고 잘생긴 소를 보고 많은 습작을 했다네요. 하지만 이중섭 자신이 만족할 만한 그림은 아직 나오지 않았습니다. 그런데 통영에 와서 소 그림에 자신이 생겼습니다. 어느 시기보다도 소 그림에 열중했고 마침내 걸작을 그리게 되었습니다.

이 책 첫머리에서 본 〈노을을 등지고 울부짖는 소〉도 이곳 통영에서 그린 것이고, 교과서나 미술책에서 자주 보는 〈흰 소〉나 〈떠받으려고 하는 소〉 등 이중섭을 대표하는 소 그림의 걸작들이 이곳에서 그려집니다. 어떻게 하여 이런 일이 가능했을까요?

이중섭의 예술 세계를 통틀어 보았을 때 바로 이 시기가 이중섭의 역량이 총결집되는 절정기라 할 수 있습니다. 특히 청자와 분청사기를 거쳐 고구려 벽화나 김정희의 추사체에서 영향을 받은 것 같은 멋진 붓 처리를 보면 그의 예술이 절정에 이른 것 같습니다. 〈노을을 등지고 울부짖는 소〉를 이루는 하나하나의 선을 찬찬히 뜯어보면 힘찬 붓질이 도드라집니다. 이런 성격을 더욱더 밀고 간 것이 소의 몸 전체를 그린 〈흰 소〉와 〈떠받으려고 하는 소〉입니다. 이 소 그림에서 검고 흰 선들을 따로 떼어 내어 이 선들이 어떻게 그어졌는지를 생각해 보면 이중섭이 김정희의 추사체와 흡사한 힘차고 울림이 풍부한 선을 구사했음을 선명히 알 수 있습니다.

이중섭이 아내와 아이들에게 보낸 편지 중 현재 남은 첫 편지는 가족을 일본에 보내고 한참 후, 통영에 가기 몇 달 전인 1953년 3월 9일자입니다. 왜 이때가

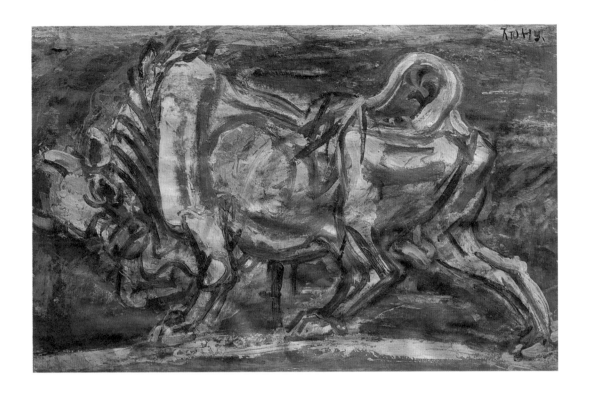

소싸움 풍속이 없었던
북부 지방에서 태어나고 자란 이중섭이
분노한 소를 그린 이유는 무엇일까?
〈떠받으려고 하는 소〉

1953～1954년 무렵,
종이에 유채, 34.4×53.5cm, 삼성미술관 Leeum 소장

되어서야 편지를 쓰기 시작했는지, 아니면 그 전에 썼던 편지가 남아 있지 않은 것인지는 알지 못합니다. 이중섭은 곧 편지에 글과 함께 그림도 그려 보냈습니다. 아이들도 제법 커서 글자를 읽게 되었고 아버지가 그림과 함께 보낸 편지는 아이들을 아주 기쁘게 해 주었습니다.

아이가 아프다는 소식을 들었을 때에는 첫 아이를 저세상에 보낸 아픈 기억을 떠올리며 어린이가 천도복숭아를 들고 노는 그림을 그려 보내기도 했습니다. 천도복숭아를 먹으면 병 없이 오래 산다는 오래전부터 내려온 믿음 때문입니다. 친구 아들이 생일을 맞이했을 때에도, 친구가 오랫동안 아파 누워 있을 때에도 이중섭은 천도복숭아를 그려 주었습니다. 그들에겐 더없이 좋은 선물이 되었을 것입니다.

통영에 와서 종종 학생들에게 그림 그리기의 기초와 우리 미술의 역사 등을 가르치는 한편, 자신의 그림을 그리는 데 몰두하던 이중섭에게 마른하늘에 날벼락 같은 소식이 들려옵니다. 가을도 깊어 가던 11월의 어느 날, 부산에 사는 유강렬의 아내 집에 맡겨 둔 자신의 그림 150점이 부산을 휩쓴 큰 불에 몽땅 타 버렸다는 것이었습니다. 햇수로 2년 가까이 부산에서 사는 동안 애써 그려 모아 둔 그림들이었습니다. 이 소식을 유강렬로부터 전해 들은 이중섭은 미칠 것 같은 지경이 되었습니다. 같은 방을 쓰던 화가 지망생 이성운은 술을 마신 뒤 거의 미친 듯이 발광하는 이중섭의 모습을 보고 이름난 화가라서 그런가 보다 하고 생각했다고 합니다만, 이렇게 해서 부산에서 그렸던 주옥 같았을 그림들은 잿더미가 되어 버렸습니다. 이중섭에게는 물론 우리 미술을 위해서도 아쉽기 그지없는 일이었습니다.

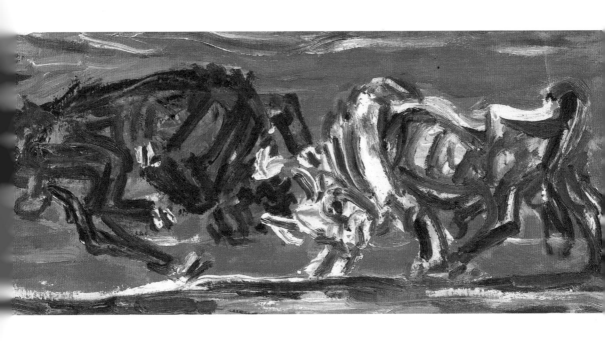

추사체를 떠오르게 하는 강한 필치로
검은 소와 흰 소가 서로 격렬하게
겨루고 있는 모습을 담은
〈싸우는 소〉

1953~1954년, 종이에 유채, 17×39cm, 개인 소장

사랑과 그리움이 담긴 이중섭의 편지

한국전쟁 통에 원산에서 부산으로, 제주도로, 다시 부산으로 옮겨
다니던 이중섭은 결국 처자식을 일본으로 보냅니다. 전쟁과 궁핍
함에 심신이 약해진 가족들에게만이라도 그나마 안락한 보금자리
를 만들어 주고 싶었던 것이지요. 이중섭은 아내와 두 아들을 그
리워하며 그들에게 편지를 띄웠습니다. 연애 시절 아내에게 보낸
그림엽서에는 그림만 그려 넣었지만, 이제는 편지글도 써서 안부
를 묻고 사랑을 표현했습니다. 편지는 일본어로 썼는데, 한글보다
일본어에 익숙한 아내와 아이들을 위해서였습니다. 편지봉투의
주소와 받는 사람 이름을 쓰면서는 마음에 들 때까지 다시 쓰느라

편지 봉투들

수많은 파지를 내곤 했습니다. 이처럼 이중섭의 편지에는 가족에 대한 사랑과 그리움이 애절할 만큼 담겨 있어 오늘날까지도 많은 사람들에게 감동을 줍니다. 몇 통의 편지만 살펴보겠습니다. 아래 편지에 등장하는 아고리는 이중섭 자신을 가리키는 표현으로, 일본 유학 시절에 턱이 길다고 하여 생긴 별명입니다.

당신이 사랑하는 유일한 사람 이 아고리는 머리가 점점 더 맑아지고 눈은 더욱더 밝아져서, 너무도 자신감이 넘치고 또 흘러 넘쳐 번득이는 머리와 반짝이는 눈빛으로 그리고 또 그리고 표현하고 또 표현하고 있어요.

끝없이 훌륭하고……

끝없이 다정하고……

나만의 아름답고 상냥한 천사여…… 더욱더 힘을 내서 더욱더 건강하게 지내줘요.

화공 이중섭은 반드시 가장 사랑하는 현처 남덕 씨를 행복한 천사로 하여 드높고 아름답고 끝없이 넓게 이 세상에 돋을새김해 보이겠어요.

자신만만 자신만만.

나는 우리 가족과 선량한 모든 사람들을 위해서 진실로 새로운 표현을, 위대한 표현을 계속할 것이라오.

내 사랑하는 아내 남덕 천사 만세 만세.

1954년 11월경

아내 남덕에게 보낸 편지

1954년 12월
아들 태현에게 보낸 편지

태현이에게.

우리 태현이, 잘 지내지요? 학교 친구들도 다들 건강하지요? 아빠는 건

강하게 전시회 준비를 하고 있어요.

아빠가 오늘 엄마, 태성이, 태현이가 소달구지를 타고…… 아빠는 앞쪽

에서 소를 끌면서…… 따스한 남쪽나라로 가는 그림을 그렸어요. 소 위

에는 구름이 떠 있네요.

그럼 건강히 잘 지내요.

아빠 ㅈㅜㅇ서ㅂ

1954년 가을
아들 태현에게 보낸 편지

두 아들이 아빠가 그림을 그려 보낸 편지를 가지려고 다투었다는 소식을 듣고 나서 이중섭은 작은 아들 태성에게도 내용은 다르게 하고 같은 그림을 그려 보냈다. 이중섭은 아이들에게도 아주 자상한 아빠였다.

태현이에게.

내 귀여운 태현아. 잘 지내나요? 학교 갈 때 춥지는 않나요. 지난번에 엄마랑 태성이랑 태현이 셋이서 이노카시라 공원에 놀러갔다면서요. 연못 속에는 커다란 잉어가 많이 살지요. 아빠가 학교 다닐 때 이노카시라 공원 근처에 살아서 매일 공원 연못 주변을 산책하면서 커다란 잉어가 노니는 모습을 바라보았어요. 이번에 아빠가 빨리 가서 보트 태워줄게요. 아빠는 닷새나 감기에 걸려 누워 있었지만 오늘 건강해져서…… 또 열심히 그림을 그려서 빨리 전시회를 열어…… 그림을 팔아서 돈과 선물 많이 사 들고 갈 테니까 건강한 모습으로 기다려 주세요.

아빠 ㅈㅜㅇㅅㅓㅂ

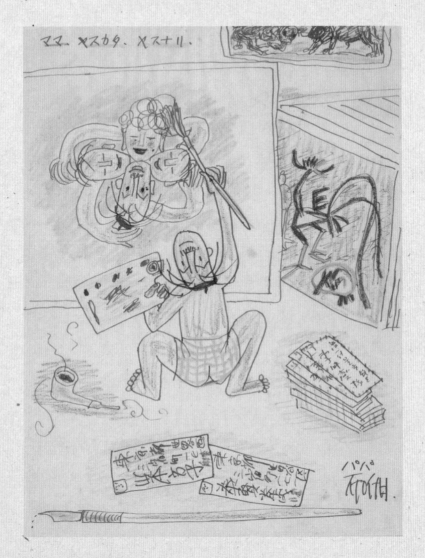

1954년 8월 14일에 보낸 편지 그림
〈가족도를 그리는 아빠 중섭〉

하나 됨을
갈망하는
봉황 —

　　　　안정된 환경에서 이중섭은 아내와 두 아들을 다시
만나리라는 희망에 차올라 작품 활동에 몰두합니다. 이 시기에 그린 〈달과 까
마귀〉, 〈봉황〉, 〈싸우는 닭〉 등이 그의 대표작이라는 영예를 얻습니다.

　여러분은 흔히 까마귀 하면 기분 나쁜 새로 알고 있을지 모르지만, 예부터 우
리에게 까마귀는 길조인 새입니다. 고구려 고분 벽화를 보면 세 발 달린 까마귀
가 태양신의 모습으로 당당하게 우리 민족의 기상을 대변하고 있습니다.

　이중섭은 〈달과 까마귀〉에서 까마귀를 반가운 존재로 그렸습니다. 푸른 하늘
을 나타내는 푸른 바탕색 위에 노란 달이 동그랗게 떠 있습니다. 달 위를 지나가
는 전깃줄 위로 검은색 까마귀들이 그려져 있습니다. 이들의 자태나 자세를 보
세요. 서로 반갑게 맞이하는 것 같습니다.

　먼저 달을 배경으로 까마귀들이 몰려 있는 곳으로 날아오고 있는 까마귀를 봅
시다. 마치 반갑다고 소리 지르는 것같이 느껴집니다. 그러자 전선의 가운뎃줄
에 앉은 녀석이 이 녀석에게 무어라 소리치는 것 같은데, 무슨 말일까요? 마치
'어서 와!'라고 하는 것 같지 않나요?

　높은 하늘에서 전선을 향해 날아 내려오는 녀석도 무리를 향해 옵니다. 그래
서일까요? 그 아래에 있는 녀석은 자리를 비켜 주느라 날개를 펴서 균형을 잡으
려 애쓰고 있네요. 맨 왼쪽 녀석 좀 보세요. 날개까지 퍼덕거리면서, 화면에는
그려지지 않았지만 그림 아래쪽 바깥에 있는 동료를 소리쳐 부르는 것 같죠?

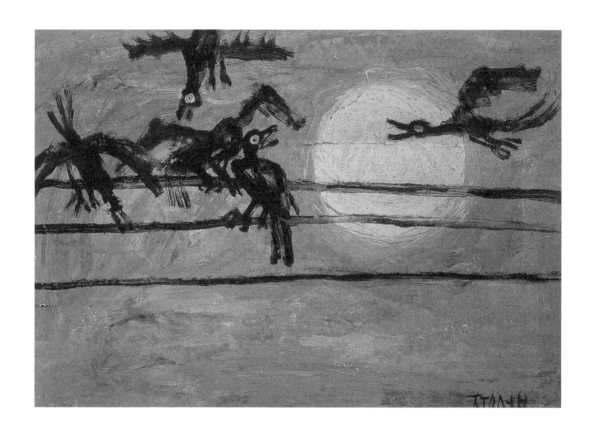

까마귀들이 한자리에 모여
즐거운 밤 시간을 보내고 있는
〈달과 까마귀〉

1954년, 종이에 유채,
29×41.5cm, 대한미술협회전 출품작, 호암미술관 소장

그러니 이 그림은 화면에 보이지 않는 한 마리는 빼더라도 다섯 마리의 까마귀가 한자리에 모여 기분 좋게 보름달이 뜬 초저녁을 즐기고 있는 듯한 느낌을 줍니다. 이렇게 즐거운 분위기는 이중섭의 많은 그림에 나타나는 특징이기도 합니다. 앞에서 본 〈보름달〉 그림들을 떠올려보면 이중섭이 달과 관계된 여러 이미지들을 얼마나 자유자재로 그리는지를 알 수 있습니다.

내가 제목을 〈봉황〉이라고 고친 그림은 흔히 〈부부〉 또는 싸우는 닭이란 뜻의 〈투계〉라고 불렸습니다. 그러나 이들 제목은 무언가 심하게 잘못된 것이라고 여겨집니다.

이 그림에 등장하는 두 마리의 새는 서로 얼싸안을 수도, 입을 맞출 수도 없습니다. 위에 있는 새는 화면 바깥의 무언가에 의해 날개 한쪽이 잡혀 있는 것이 분명합니다. 그렇지 않다면 나머지 한쪽 날개를 움직여 아래로 내려올 수 있겠지요. 그런데 한쪽 날개는 위로, 다른 한쪽 날개는 아래로 한껏 내려져 있습니다. 한쪽 날개를 아래로 늘어뜨려서라도 아래의 새를 안거나 입맞추려 애쓰고 있습니다.

한편 아래에 있는 새는 어떤 상태일까요? 이 녀석은 몸이 어디엔가 붙잡혀 있지는 않습니다. 그러나 더 이상 오를 힘이 없는 게 분명합니다. 그러므로 다리를 땅에서 뗄 수도 없습니다. 아무리 날개를 퍼덕거려도 몸을 위로 날아 올리는 것은 불가능합니다. 퍼덕거리는 날갯짓이 애처로울 지경입니다. 이런 날갯짓도 소용이 없습니다. 이들은 서로 만날 수 없습니다. 특히 이 날개는 고구려 고분 벽화에 나오는 새 주작의 벌력이는 날개를 빼다 박았습니다. 게다가 위에 있는 녀석은 다리로 아래에 있는 녀석의 몸을 추슬러 올리려고 애씁니다. 그랬어도 입

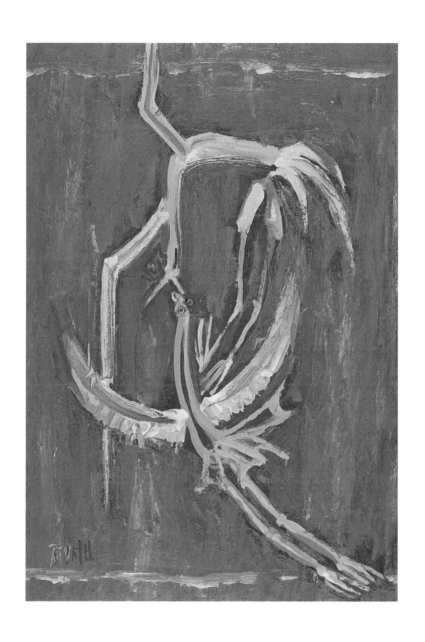

하나가 되기를 갈망하는 〈봉황〉

1954년, 종이에 유채, 51.5×35.5cm, 개인 소장

이 겨우 닿을 둥 말 둥 합니다.

봉황은 용과 마찬가지로 실제로는 있지 않은 상상 짐승입니다. 수컷을 '봉', 암컷을 '황'이라고 하며, 이 둘을 합쳐 부르는 이름이 '봉황'입니다. 예로부터 봉과 황이 한자리에 모이면 태평성대가 온다고 했습니다. 임금이 잘 다스려 태평한 세상이 된다는 것이지요. 그래서 임금의 자리에는 항상 이 새의 그림이 있었습니다. 또한 고귀함과 상서로움의 표상이자 부부나 남녀 사이의 금실을 상징하는 것으로 여겨 베개 모서리에 이 새들을 수놓아 행복을 빌기도 했습니다. 또 봉황은 우리나라뿐 아니라 중국과 일본, 베트남을 비롯한 동아시아 여러 나라에서 매우 친근한 존재로, 한 쌍이 서로 입을 맞추거나 함께 공중에서 춤추는 모습으로 표현되어 왔습니다.

이런 사실을 잘 알고 있던 이중섭은 이를 전혀 다른 차원으로 승화했습니다. 새를 위아래로 배치하여 서로 만나지 못하는 상태를 연출한 것입니다. 그 자신의 부부가 이런 상태였던가요? 이 그림을 그릴 당시에 이중섭은 아내를 다시 만날 날을 손꼽아 기다리고 있었습니다. 하지만 이 그림에 〈부부〉라는 이름을 붙이는 것은 너무 좁은 해석입니다.

그렇다면 이 그림은 무엇을 나타내려 한 것일까요? 훗날 1955년 서울에서 열린 개인전에 이 그림을 내걸면서 이중섭은 한 친구에게 "저것은 부부가 아니라 남북한을 가리키는 것이야"라고 했다고 합니다. 정치적인 이유로 구설수에 오른 기억이 있던 이중섭이 작품 이름을 하는 수 없이 〈부부〉로 쓰기는 했지만, 이제는 바로 고쳐야 합니다. 이중섭이 말한 대로 이 새들은 남한과 북한을 가리킵니다. 미국과 소련이 연출한 냉전 때문에 갈라진 남과 북의 상처는 오늘날까지

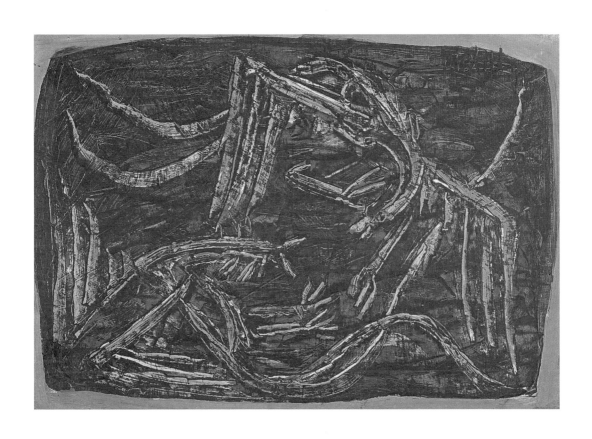

서로 싸우는 기운이
뿜어져 나오는 〈싸우는 닭〉

1954년, 종이에 유채,
29×42cm, 국립현대미술관 소장

도 쉽게 아물지 않고 있습니다. 그래도 우리는 하나 되는 통일의 꿈을 버리지 않고 있습니다. 마치 장해를 넘어 하나가 되기를 갈망하는 이 봉황처럼 말입니다.

나는 〈부부〉로 잘못 이름 지어진 이 그림을 〈봉황〉이라는 제목으로 바꿔 붙이고자 합니다. 더러는 이 새를 닭이라고 하는 사람들도 있는데, 어릴 적부터 고구려 고분 벽화 속의 봉황에 익숙한 이중섭의 정서나 《산해경》 등 고전에 나오는 봉황의 특징을 볼 때 그림 속의 새는 분명 봉황의 정확한 몸 매무새를 갖추고 있습니다.

이번에는 〈싸우는 닭〉이 어떤 과정을 거쳐 그려졌는지를 살펴봅시다. 먼저 그리고자 하는 것을 연필로 가늘게 선을 그었습니다. 그 위에 붉고 푸른색의 닭을 줄 그어 그렸습니다. 이 닭은 닭 중에서도 기품이 있는 긴꼬리닭입니다. 이것을 잘 말린 다음에 그림 전체에 물감을 물감 칼로 밀어뜨리면서 덮어씌웁니다. 이 물감 층이 반쯤 말랐을 때 다시 물감칼로 맨 처음에 그린 닭 그림을 의식하면서 긁어냅니다. 그러면 미리 다른 색으로 그려 놓은 닭 모양이 홀연히 떠오릅니다. 그런 뒤 네 모서리를 회색으로 마무리하고 서명을 했군요. 앞에서 본 〈봄의 어린이〉에서 보았던 작업 과정과 흡사하면서도 다르지요?

이 그림도 단지 부부로만 해석하지 말아야 할 것입니다. 두 닭이 뿜어내는 기운은 부부라기보다는 싸우는 닭 같습니다. 이중섭이 그린 것은 두 닭이 뿜어내는 '기운'이 아니었을까요? 고구려 시대 고분 벽화나 김정희의 글씨 예술에서 드러나는 기운! 실제로 이와 비슷하면서 부부라는 특징이 드러나는 그림이 여럿 있는데 그 그림들이야말로 부부라는 제목을 붙여야 할 것입니다.

길 떠나는
가족 —

이중섭이 여러 점 남긴 그림에는 '가족'을 소재로 한
그림이 꽤 있습니다. 이중섭이 가족에게 보낸 편지 중에 종이에 펜으로 그리고
크레용으로 색칠한 그림에도 가족이 자주 등장합니다. 곧 있을 가족과의 완전한
만남을 생각하면서 그렸을 이 그림들에는 희망이 넘쳐 납니다. 앞에서 살펴본
연필화 〈소년〉의 분위기는 쓸쓸했습니다. 그렇다면 가족을 만났을 때의 분위기
는 무척 다를 것입니다. 가족들에게 보낸 그림이 곁들여진 편지글에서도 나타나
듯이 '따뜻한 남쪽 나라'로 표현되는 행복감이 느껴집니다.

이중섭이 행복한 가족을 그린 그림은 여러 점 있습니다. 남편이 아내와 아이
들을 소달구지에 싣고 행복이 넘치는 곳으로 가고 있는 〈길 떠나는 가족〉이 그
렇습니다. 한자리에 모인 가족 중 아버지는 꽃을 뿌리고, 한 아이는 물고기, 즉
먹을거리를 가져오고, 또 다른 아이는 긴 띠로 만남을 축하하는 듯하며, 머리에
흰 새를 얹고 즐거워하는 엄마의 모습에서 행복한 느낌이 물씬합니다. 또 다른
가족 그림에는 자기 가족 모습 위에 닭 가족을 더했습니다. 수탉과 암탉, 그리고
그 사이에 난 새끼들인 병아리가 나옵니다.

이 중에 특이한 가족 그림이 하나 있습니다. 남편과 아내, 그리고 두 아이로 이
루어진 행복한 가족에 웬 다른 사람이 더해져 있습니다. 그 사람은 누구일까요?
북에 두고 온 어머니가 아닐까요? 이 그림을 그리기 전에 이중섭이 어머니를 만
나는 꿈을 꾸었던 것은 아니었을까요? 이중섭의 어머니는 종종 먹을거리를 가
득 담아 아들 부부와 손자들에게 가져다주셨다고 합니다. 이중섭은 어느 날 꿈

속에서 바로 그런 모습을 보았나 봅니다. 할머니가 오시자 벌떡 뛰어나가 반기는 한 아이가 보입니다.

헤어진 나머지 가족이 다 만나야 비로소 행복이 완성되는 것 아닐까요? 남겨 두고 온 가족이 마저 모여야 비로소 한 가족이 되는 것이라는 애틋한 그리움이 배어 나오는 것 같습니다. 남북의 이산가족이 만나는 장면을 보았다면 이 그림이 의미하는 바가 더욱 가슴 뭉클하게 다가올 것입니다.

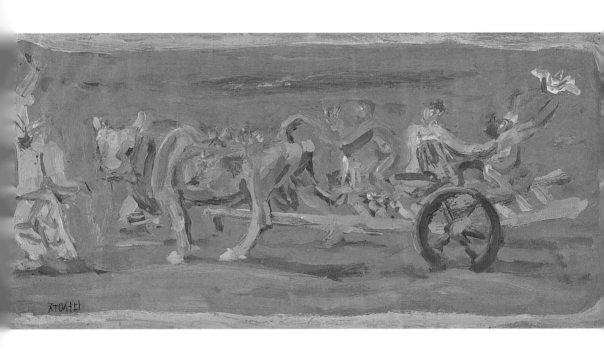

전쟁으로 얼룩진 상처를 딛고
평화와 행복을 찾아가는 〈길 떠나는 가족〉

1954년, 종이에 유채, 29.5×64.5cm, 개인 소장

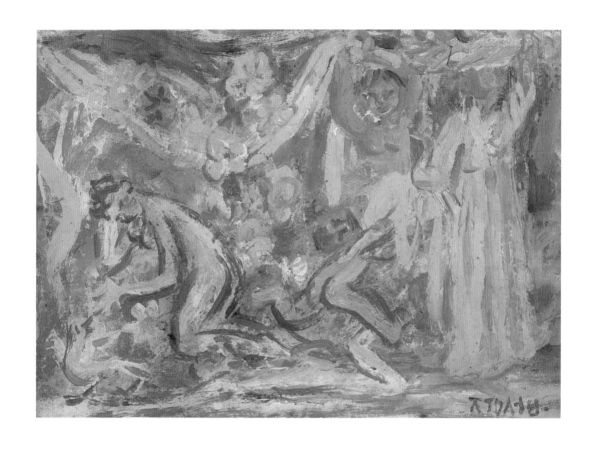

원산에 남겨 두고 온
가족에 대한 그리움이 배어 있는
〈어머니가 있는 가족〉

1953년 무렵.
종이에 유채, 26.5×36.5cm, 개인 소장

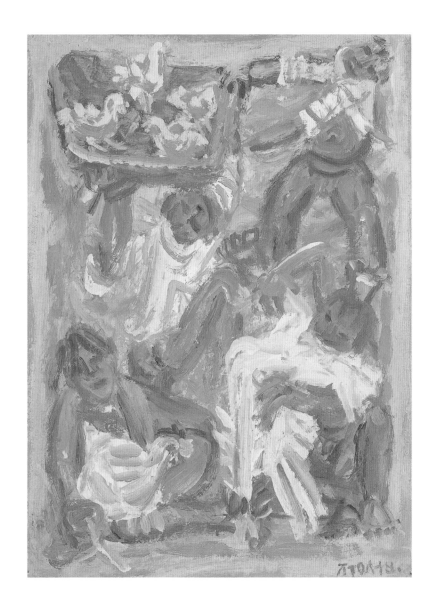

사람의 가족에 닭 가족을
겹쳐 그린 〈닭과 가족〉

1954년, 종이에 유채, 36.5×26.5cm, 개인 소장
아버지는 수탉이 발정 나도록 똥구멍에 바람을 불어넣고 어머니는 암탉을 안고 있는 특이한 모습을 그렸다.

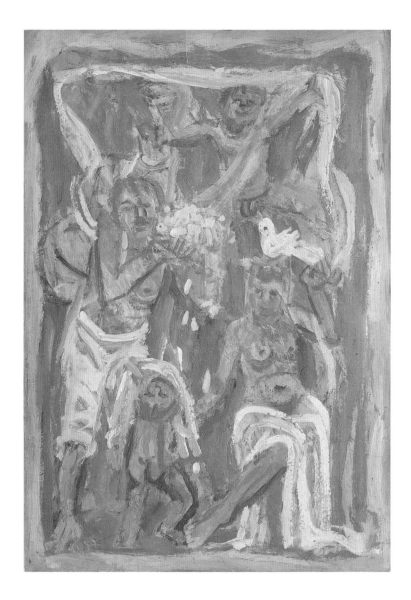

가족의 소중함을 강조한
〈꽃과 새와 물고기, 끈이 있는 가족〉

1953~1954년, 종이에 유채, 41.6×28.9cm, 개인 소장
지게를 지고 꽃을 든 아버지와 새를 머리에 이고 있는 어머니, 그리고 이들이 하나 되게 휘장을 둘렀다.

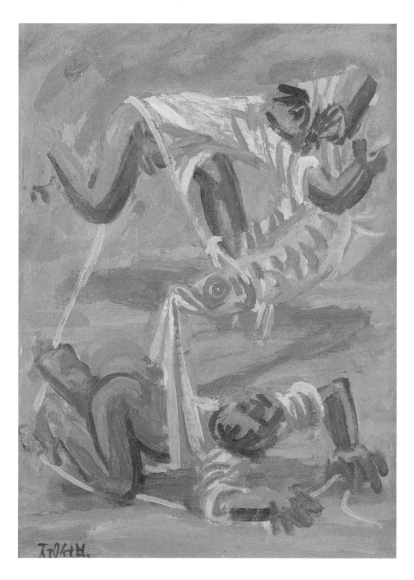

물고기와 아이들이 낚싯줄로 이어진
〈두 어린이와 물고기〉

1954년, 종이에 유채, 41.8×30.5cm, 개인 소장
물고기를 낚고 낚은 물고기의 꼬리를 움켜진 아이들을 낚싯줄이 휘감게 하여
돌고 도는 느낌을 강조했다. 잡힌 물고기가 자신을 낚은 아이의 옷을 물어서 고리가 완성된다.

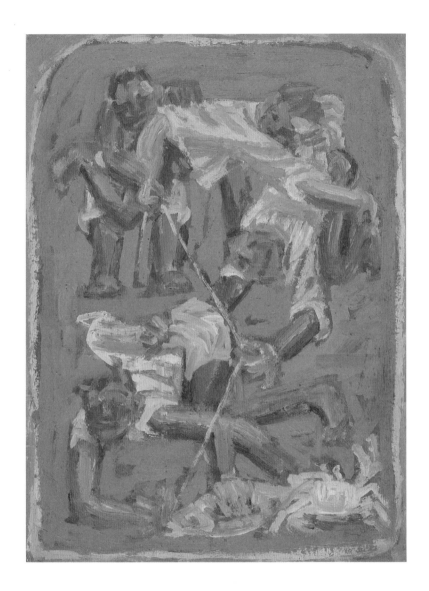

물고기와 게를 잡으며 노는 아이들을 그린
〈바닷가의 아이들〉

1954년, 종이에 유채, 36×27cm, 호암미술관 소장
마치 말타기 놀이를 하듯이 꼬리에 꼬리를 물게 아이들을 배치하고
여기에 겹쳐서 낚싯줄에 낚인 물고기와 게를 이어 나갔다.

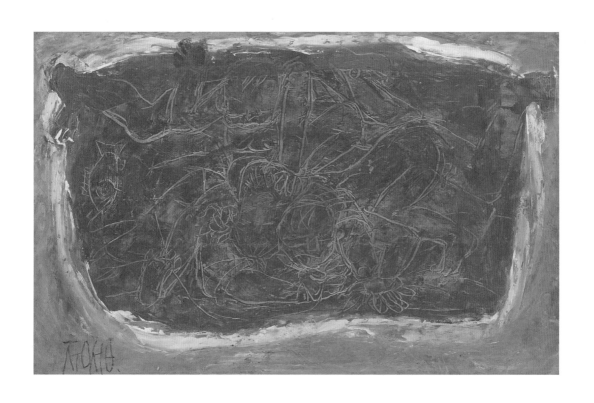

아빠가 두 아들과 노는 장면을
마치 음각하듯 아로새긴
〈아빠와 아이들〉

1952~1953년, 종이에 유채, 32×49cm, 개인 소장
어두운 배경을 설정하여 마치 음각을 하듯이 아로새겨 낸 독특한 작업이다.

아빠와 두 아들이
즐겁게 뒹굴며 노는
〈아빠와 아이들〉

1954년, 종이에 연필과 유채, 38.5×48cm, 개인 소장
상투를 틀고 턱수염이 덥수룩한 마음씨 좋아 보이는 아빠가
아이들과 즐거워하며 뒹구는 모습은 이중섭이 꿈꾸던 광경이다.

꽃 위에서 두 아이가 물고기를 낚는 편지 속 그림
〈꽃과 아이들〉

1955년, 종이에 잉크와 채색, 23×18.6cm, 개인 소장
1955년 8월 일간지의 삽화로 사용했던 그림을 다시 그려 아내에게 보내면서
꽃 위에서 물고기를 낚는 두 아이가 두 아들, 태성과 태현이라고 써 넣어 밝혔다.

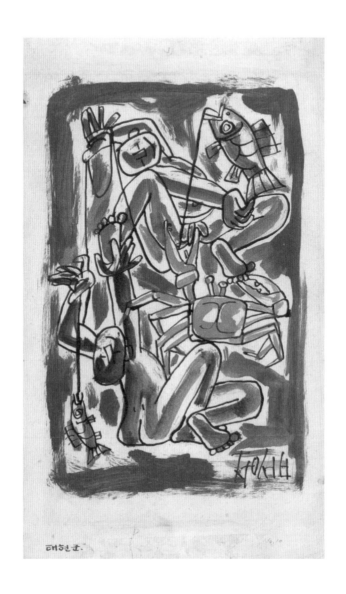

물고기와 게를 잡으며 노는 아이들을 그린
〈두 아이와 물고기와 게〉

1954년, 종이에 잉크와 채색, 25.8×19cm, 개인 소장
두 아이가 물고기와 게를 잡으며 노는 모습을 그린 작품을 여러 점 남겨
이중섭이 이 소재들에 대단한 관심을 가졌음을 알 수 있다.

통영의
아름다운
봄 풍경 ―

　　　이듬해 봄, 이중섭은 이성운과 통영의 여러 곳을 다니면서 풍경화 그리기에 심취합니다. 술통에만 빠져 있을 수 없었던 그는 그래도 겨울 동안 많은 그림을 그렸습니다. 그중에는 부산에서 그렸던 것을 더듬어 다시 그린 것도 있었을 것입니다. 통영의 아름다운 경치를 그린 〈푸른 언덕〉과 〈남망산 오르는 길이 보이는 풍경〉, 〈충렬사 풍경〉 등이 모두 이 시기에 나온 작품입니다.

　통영에서 봄을 맞이하여 처음으로 그린 풍경화가 바로 〈푸른 언덕〉입니다. 지금은 조선소가 지어져 있어 이 아름다운 경치를 볼 수 없습니다. 전시회장에 걸린 이 그림을 보고 사람들은 아낌없는 찬사를 보냈다고 합니다. 봄을 알리는 파릇한 풀빛이 매우 아름다웠기 때문이었지요. 봄을 고대하는 이중섭의 마음을 느낄 수 있습니다.

　〈남망산 오르는 길이 보이는 풍경〉은 예사로운 풍경화가 아니라고 여겨집니다. 그림을 보는 사람의 눈 가장 가까운 곳에 있는 것은 위아래 쪽의 나뭇가지입니다. 그런데 자세히 살펴보면 이 나뭇가지는 무척 시원스럽게 부욱 그어져 있습니다. 그야말로 붓을 척 휘둘러 그은 것입니다. 또 잔가지는 어떤가요? 가만히 보면 잔가지는 나무줄기보다 먼저 그려진 하늘 부분의 색을 누르스름한 빛깔로 칠하기 전에 미리 그어 놓은 것입니다. 이것이 충분히 마른 뒤 그 바탕 위에 하늘 부분을 칠했습니다. 그러면서 미리 칠한 잔가지가 비쳐 보이도록 했

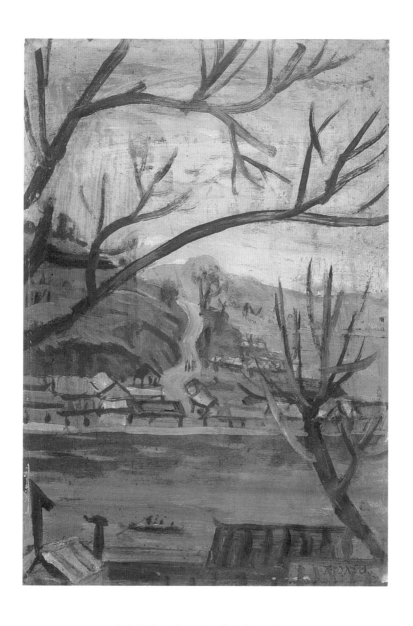

바람에 흔들리는 나뭇가지가 느껴지는
〈남망산 오르는 길이 보이는 풍경〉

1954년, 종이에 유채, 41.5×28.8cm, 개인 소장

습니다. 그 결과 어떻게 보면 잔가지가 있
는 듯도 하고 없는 듯도 한 상태가 되었습
니다. 마치 아직은 추위가 다 가시지 않은
봄바람에 가지가 흔들리는 것 같습니다. 바
로 이런 느낌은 그림 아래쪽에 있는 바다를
따라 난 좁은 길로 우리의 눈을 이끌어 그
림 전체로 퍼지게 합니다. 그래서 잊을 수
없는 멋진 느낌의 풍경화 한 점이 만들어졌
습니다.

1954년 5월 통영, 자신의 작품 앞에서
유강렬 유품

〈충렬사 풍경〉은 이와는 또 다른 느낌을 줍니다. 통영에 있는 이순신 장군을
모신 사당 충렬사를 직접 보지 않고서는 이 그림이 왜 뛰어난 그림인지 알기 힘
듭니다. 이중섭은 서로 멀리 떨어져 있는 나무들을 바로 곁에 둘러서 있는 듯이
당겨오고, 좀 더 복잡하게 되어 있는 계단 같기도 한 층이 진 단(壇) 하나를 줄여
버렸습니다. 그래서 우리의 눈길이 좀 더 편하게 아래의 문을 지나 맨 위에 있는
건물로 이어지게 됩니다. 실제로 아래의 돌담에서 건물로 올라가려면 우리는 더
많은 단을 거쳐야 하고 그림 왼쪽의 나무가 없었더라면 우리의 눈은 아주 심심
했을 것입니다. 이 나무는 지금도 그림에서보다 훨씬 멀리 떨어진 곳에 서 있습
니다. 화가는 풍경을 그대로 재현하는 것이 아니라, 좋은 풍경을 만들어 내는 사
람이라고 믿은 이중섭의 생각을 알게 해 주는 작품입니다.

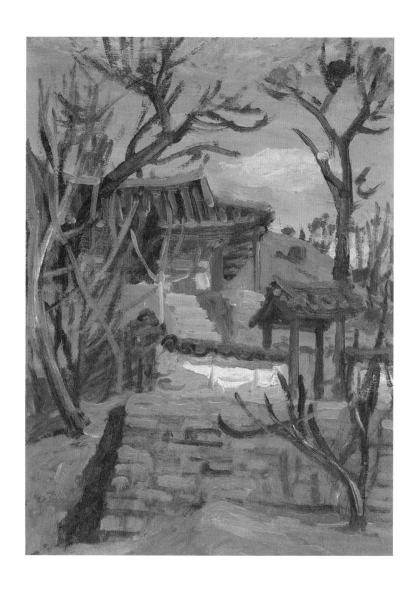

튼튼하고 믿음직한 느낌을 싣기 위해
실제 풍경을 변화시킨 〈충렬사 풍경〉

1954년, 종이에 유채, 41×29cm, 호암미술관 소장

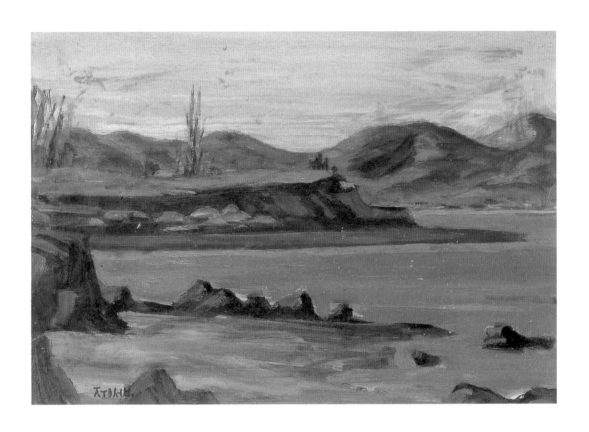

봄을 기다리는
화가의 마음이 담긴
〈푸른 언덕〉

1954년, 종이에 유채, 29×41.5cm, 원작 망실

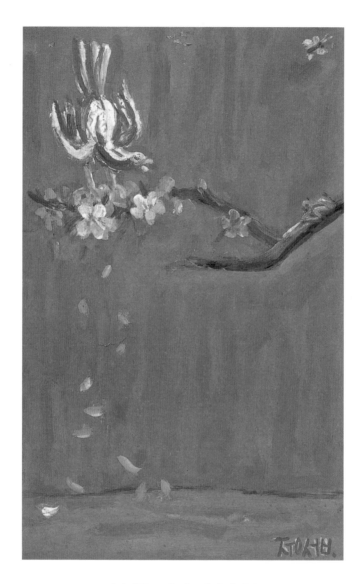

개구리를 노려 벚꽃가지에 앉은
〈벚꽃 위의 새〉

1954년, 종이에 유채, 49×31.3cm, 개인 소장
새가 나뭇가지에 앉은 청개구리를 노려 벚꽃 가지에 앉으니 활짝 피었던 꽃이 후드득 떨어졌고,
이를 먼저 알아차린 나비는 벌써 도망쳤다.

한국의 아름다운 사계절이
춤추듯 펼쳐진 〈사계(四季)〉

1954년, 종이에 유채, 26.5×36.5cm, 개인 소장

줄을 그어 나눈 구획 안에
각 계절의 특징을 새겨 넣은
〈사계(四季)〉

1954년, 종이에 연필과 유채, 18.5×20cm, 개인 소장

통영에 도착한 지 얼마 되지 않아 아내에게 보낸 편지에 의하면, 그곳에서 겨울을 나면서 그린 그림이 100점을 넘습니다. 그러므로 봄에 그린 풍경을 포함하면 이보다 훨씬 많겠지요. 이런 그림들 중에서 풍경화만 골라, 통영을 무대로 활동한 유강렬, 장윤성, 전혁림과 함께 넷이서 그림으로 꾸민 전시회를 그곳 찻집에서 갖습니다. 아내에게 보편 편지를 보면 이 전시도 거듭 미루어지다가 비로소 열린 것임을 알 수 있습니다. 당시 계엄 당국의 검열이 그렇게 만든 것입니다.

지금까지 이중섭이 통영에서 그린 걸작들을 살펴보았습니다. 그런데 이 당시 그가 도달한 솜씨를 확인할 수 있는 좋은 사례가 있어 소개하겠습니다. 통영에 살던 시인 김상옥의 새 시집 출판을 기념하는 모임에 갔을 때의 일입니다. 방명록을 받아 든 이중섭은 지니고 갔던 물감으로 복숭아를 문 닭과 떨어지는 복숭아꽃을 집으려는 듯한 게 한 마리를 쓱싹 그렸습니다. 그림 그리는 모습을 본 김상옥은 벌어진 입을 다물 수 없었다고 합니다. 한자리에서 뚝딱 그려낸 솜씨로는 정말 놀라운 것이 아닐 수 없습니다. 이 그림을 소재로 하여 김상옥 시인이 시를 지었습니다. 잠시 그림과 더불어 가만가만 시를 음미해 봅시다.

이중섭의 그림은 김상옥 이외에도 여러 시인들의 영감을 자극하여 수많은 시를 탄생시켰습니다. 이중섭과 그의 그림에 부친 시들을 모아 엮은 책이 나온 적도 있었는데, 이런 일은 흔한 일이 아닙니다. 이중섭이 얼마나 많은 사람들로부터 사랑받고 있는지를 알 수 있습니다. 여러분도 이 시인들처럼 이중섭의 그림과 삶을 시로 써 보면 어떨까요?

김상옥 시집 『의상』의 출판 기념회에서
이중섭이 방명록에 그린 〈복숭아를 문 닭과 게〉

1953년, 종이에 수채, 31×41.8cm, 개인 소장

그림을 담은 시

꽃으로 그린 악보

김상옥

막이 오른다. 어디선지 게 한 마리 기어 나와 거품을 품는다. 게가 뿜은 거품은 공중에서 꽃이 된다. 꽃은 복숭아꽃, 두웅둥 풍선처럼 떠오른다. 꽃이 된 거품은 공중에서 악보를 그리다. 꽃잎 하나하나 높고 낮은 음계, 길고 짧은 가락으로 울려 퍼진다. 소리의 채색! 장면들이 옮겨 가며 조명을 받는다.

이 때다. 또 맞은 편에선 수탉 한 마리가 나타난다. 그는 냄새를 보고 빛깔을 듣는다. 꽃으로 울리는 꽃의 음악, 향기로 퍼붓는 향기의 연주─ 닭은 놀란 눈이다. 꼬리를 치켜세우고 한쪽 발을 들어올린다. 발가락 관절이 오그라진다. 어찌 된 영문이냐? 뜻밖에도 천도복숭아 가지가 닭의 입에 물린다.

게는 연신 털난 발을 들고 기는 옆걸음질. 거품은 꽃이 되고, 꽃은 음악이 되고, 음악은 복숭아가 되고, 그 복숭아를 다시 닭이 받아무는─ 저 끝없는 여행! 서서히 서서히 막이 내리다.

다시 그린
낙원 ―

전시회를 가진 직후에 일어난 분규로 통영에 더 이상 머물기가 곤란해진 이중섭은 박생광이 있는 진주로 갔습니다. 박생광은 일본의 지유텐에서 활동하던 시기에 이중섭과 같은 전람회에 그림을 냈던 화가입니다. 그는 이중섭보다 열두 살이나 나이가 많았으나 훨씬 오래 살아서 활발히 활동하다가 1985년에 고인이 되었는데, 일흔 살도 더 넘은 나이에 커다란 변화를 보여서 사람들을 놀라게 한 화가입니다. 그는 또 한자나 영어로 이름을 쓰는 시대 분위기에서 벗어나 이중섭처럼 한글로 이름을 쓰기도 했습니다.

진주에 간 이중섭은 박생광의 주선으로 다방에서 전시회를 가졌습니다. 그에게는 처음 여는 개인전이라 할 수 있지만, 본격적으로 연 첫 개인전은 1955년 서울 전시회를 꼽습니다. 전시를 마친 이중섭은 박생광에게 감사의 뜻으로 그림 한 점을 주었는데, 그것이 바로 앞서 소개한 〈충렬사 풍경〉입니다.

1954년 초여름에 서울로 간 이중섭은 6월에 한국전쟁 발발 4주기를 기념하여 경복궁 미술관에서 열린 대한미협전에 통영에서 그린 그림 중 〈달과 까마귀〉와 〈소〉, 〈닭〉을 출품하였습니다. 이 작품들은 외국인을 비롯한 많은 사람들에게서 높은 평가를 받습니다. 마음먹고 열심히 그린 그림들이 호평을 받자 이중섭은 더욱 자신감을 가지게 되었습니다. 당시 이승만 대통령이 미국에 갈 때 박수근의 그림과 더불어 그의 그림을 구입해 간 일도 한층 더 용기를 불어넣어 주었을 것입니다.

같은 해 7월, 원산에서 알고 지낸 친구가 종로구 누상동에 있는 자기 집의 커

다란 방 하나를 제공했습니다. 이제 그림 그리고 머물 장소까지 정해지자 이중섭은 더욱더 그림에 열중했습니다. 이 집에서 이중섭은 남아 있는 그의 그림 중 가장 큰 〈도원〉을 그립니다.

사실 '도원'이라는 제목은 한국인이라면 누구나 아는 조선시대 화가 안견이 그린 〈몽유도원도〉에 나오는 바로 그 도원입니다. '꿈속에서 노닌 복숭아밭 그림'이라는 뜻의 이 그림은 이름난 시인 도연명이 쓴 시에 바탕을 둔 그림이지요. 그런데 여러분도 들어 보았겠지만 동방삭이 여자 신선 서왕모가 사는 낙원에서 복숭아를 세 개 훔쳐 먹고 엄청나게 오래 살아 장수의 신이 되었다고 하는 이야기는 예로부터 우리가 속한 문화권에서 널리 전해져 오던 이야기입니다. 오래 행복하게 살고 싶은 누구나의 꿈이 만든 전설입니다.

이중섭은 바로 이런 이야기에 자기 가족 혹은 식민지와 분단, 전쟁으로 우리 민족 대다수가 겪은 이산을 극복하고 한자리에 모여 행복하게 노는 가족에 대한 상상을 보태어 이 그림을 그렸습니다. 이중섭은 무엇을 보태고 이었을까요?

먼저 우리 조상들이 그린 꽤 많은 도원 그림에 동방삭을 제외한 다른 어린이는 없었습니다. 그런데 이중섭은 어린이를 이 낙원의 주인공으로 삼았습니다. 이런 생각은 이중섭이 처음으로 한 것입니다. 그리고 꽃과 열매가 동시에 맺는 일은 있을 수 없는 일이지만, 이중섭은 꽃이 피어 있는 상태에서 열매가 달리도록 했습니다. 그 결과 더욱 풍요롭고 행복한 분위기가 연출되었습니다. 꽃피고 열매가 가득 달린 나무에 천진난만한 아이까지 매달려 놀고 있으니 더욱 좋은 곳이지요.

그림의 전체적인 색채를 보세요. 노랑입니다. 그런데 산 너머 하늘 부분을 흔

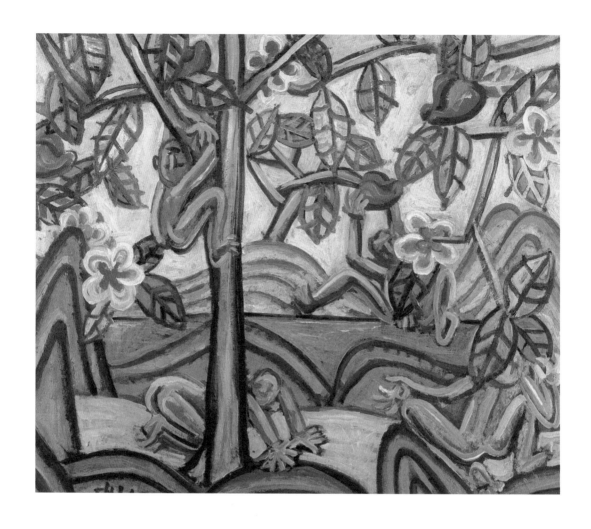

행복이 가득한 나라를 이루고 싶어 한
화가의 꿈이 담겨 있는 〈도원〉

1954년, 종이에 유채, 65×76cm, 개인 소장

히 하듯이 하늘색으로 채웠다면 어떤 느낌이 들까요? 하늘색을 밝게 처리했다고 하더라도 따스하고 풍요로운 낙원의 느낌은 아니었을 것입니다. 이중섭은 하늘마저 노랗게 색칠하여 더욱 풍요롭고 따스한 느낌이 들게 했습니다. 유럽의 낙원 이야기에 황금비가 내리는 곳이 있습니다. 이런 이야기들을 떠올린다면 이중섭은 이 그림에서 모든 낙원의 인상을 모아, 더할 수 없는 낙원을 그린 것입니다.

우리나라뿐 아니라 중국과 일본 사람들이 다 같이 공감할 수 있는 복숭아나무가 있는 낙원에 어린이를 덧붙였습니다. 또 산은 고구려 고분 벽화 가운데 사냥 그림, 즉 〈수렵도〉에 나오는 산과 흡사합니다. 그 산처럼 단순한 모양이지만 힘찬 선으로 그어져 시원하고 경쾌한 느낌을 자아내고 마치 일렁이는 파도를 연상하게 합니다.

불길한
예언 ─

〈소·비둘기·게〉라는 그림을 보세요. 이 그림은 과연 여러 사람들로부터 작품성이 뛰어나다는 평가를 받은 만큼 잘 그린 그림입니다. 그러나 그림에 나오는 소는 말 그대로 피골이 상접하고 힘이 없어서 가쁜 숨을 내쉬고 있습니다. 소의 얼굴 표정을 보세요. 앞다리는 물론 뒷다리까지 무릎을 꺾고 겨우 몸을 가누고 있는 상태입니다. 여기에 비둘기까지 심술을 부리고, 게는 소의 불알을 잡아 끊으려 하고 있습니다. 이러니 소는 미칠 지경이 되어 손을

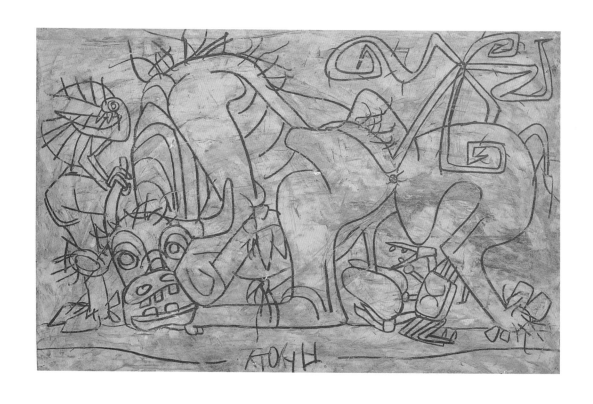

곧 고꾸라질 것만 같은 소가
불길한 예감을 주는 〈소·비둘기·게〉

1954년, 종이에 연필과 유채,
32.5×49.8cm, 개인 소장

쓰지도 못하고 꼬리만 마구 휘두르고 있습니다. 꼬리가 무려 다섯 가닥으로 표현된 것은 바로 이런 이유 때문입니다.

　이 그림은 마치 잘 말린 가죽 같은 바탕 위에 그려진 것처럼 보입니다. 그 바탕은 어떻게 만들었을까요? 흰 종이에 노르스름한 빛깔의 물감을 칼에 묻혀서 긁어내듯 발랐습니다. 이 가죽 같은 바탕이 잘 마른 뒤 연필로 가늘게 밑그림을 그렸습니다. 뒤에 덧입힌 굵은 연필 자국 아래에 가는 연필 자국이 보이니까요. 그런 뒤 굵은 연필로 북북 긋다시피 일필휘지로 여러 소재들을 그렸습니다. 미리 잘 계획된 위에 여태껏 갈고닦은 솜씨가 선연합니다. 그다음엔 바탕색과 연필선이 좀 강해서 적절한 느낌이 덜하다고 생각했는지, 아니면 애초부터 의도한 건지 모르겠지만, 물감칼을 이용해 연한 회색 물감을 가볍게 덧발랐습니다. 이런 과정을 거치니 이 그림은 소가 곧 죽어서 남긴 가죽이 마치 이 그림의 바탕을 이룬 것 같습니다. 이런 역설과 비극이 또 어디에 있겠습니까? 이 그림은 앞으로 자신에게 닥칠 비극을 암시하는 것일까요? 그보다는 당시의 숨 막힐 것 같은 사회 분위기를 표현한 것일까요?

　1954년 11월 3일, 프랑스 화가 마티스의 사망 소식을 듣고 이중섭은 추도식을 치릅니다. 위대한 화가의 훌륭한 점을 인정할 줄 아는 한 화가의 마음을 알 수 있습니다. 연말에는 머물던 집이 팔려 더 이상 그 집에 머물 수 없게 되자 이종사촌 집으로 옮겨 전시회 준비 마무리에 몰두합니다. 이런 불안정한 상태에서 술을 얻어먹기 위해서 너무도 집요하게 자신을 괴롭히는 무리를 호통쳐서 쫓아냅니다. 이 일로 이중섭을 미워하는 사람들이 많아졌습니다. 이들은 나중에 이중섭이 정신병에 걸렸다는 헛소문을 퍼뜨리기도 합니다. 앞에서 본 그림은 바로

이런 일이 있고 난 뒤에 그려진 것일까요?

　나라가 식민지였다가 그 손아귀에서 풀려나자마자 두 토막으로 나뉘고 오랫동안 전쟁까지 치르다 보니 사람들이 비루해지고 말았습니다. 당시에는 이런 일들이 드물지 않았습니다. 이중섭의 그림을 누군가 훔쳐 가는 일이 많은 데다가, 혼신의 힘을 다해 그린 그림을 팔고도 그림 값을 제대로 받지 못하는 등 일련의 일들이 그를 좌절하게 만듭니다.

　이 무렵에 아내와 아들들에게 보낸 편지를 자세히 살펴보면 편지가 끊긴 것은 물론, 이어진 편지에서도 알 듯 모를 듯한 내용이 나옵니다. 편지에 얼버무리듯 쓴 내용과 여러 사람이 쓴 글과 증언을 버무려 생각해 보면 이중섭이 정신병원에 갔다 온 것을 알 수 있습니다. 누가 그를 정신병원에 데리고 갔던 것일까요? 정확히 알 수는 없지만 정신병원에 갔다 온 것이 확실합니다. 앞으로 거듭되며 정신병원에 드나드는 일이 처음 이루어진 때가 바로 이때입니다.

돌아오지
않는
강

추위 속에서도
꿋꿋한 새를 그린
〈나무와 달과 하얀 새〉

1955~1956년 무렵, 종이에 크레파스와 유채, 14.7×20.4cm, 개인 소장

기쁨과 절망
사이에서 ─

　1955년 마흔 살이 된 이중섭은 1월 18일부터 서울에서 마침내 개인전을 열었습니다. 통영과 서울에서 그린 여러 그림들 중에서 고르고 고른 유화 41점, 연필화 1점, 은박지 그림을 비롯한 소묘 10여 점을 선보였습니다. 이 무렵의 편지를 자세히 읽어 보면 이 전시도 미루고 미루어지던 끝에 겨우 열렸다는 것을 알 수 있습니다. 새해가 시작된 어수선한 때였으니까요.

　사람들은 열광했습니다. 동료 화가들은 물론 시인, 작곡가 등 이웃 예술가들과 일반인들까지도 그의 그림을 침이 마르도록 칭찬했습니다. 성과도 있었습니다. 전시에 나온 이른바 은박지 그림 세 점을 누군가 샀고, 그는 이 그림을 미국 뉴욕에 있는 현대미술관(MoMA)에 기증했습니다. 이 미술관이 기증을 받아들이는 데에는 시간이 좀 걸렸지만 곧 이중섭도 알게 되어 그를 크게 고무했습니다.

　그러나 한편으로 또 다른 분위기가 감돌았습니다. 출품작 중 은박지 그림을 외설적이란 이유로 전시 전에 당국이 철거하는가 하면, 몇몇 미술 평론가는 그의 그림이 낡은 것이며 구태의연하다는 평의 기사를 썼습니다. 미술 작품을 두고 온전히 평가하는 것이 아니라 정부나 주류 세력에 협조하느냐 아니냐로 편을 갈랐습니다. 세월이 지나 이중섭에 대한 평가가 대단히 높아지자 그들은 그때와는 달리 정반대의 평가를 내놓기도 했습니다. 작품은 많이 팔렸으나 그림 값을 제대로 못 받는 등 이중섭은 애초의 전시회 목적을 이루지 못하게 되었습니다.

　서울 전시회가 끝나자 이중섭은 곧 남은 그림을 가지고 대구로 갔습니다. 서울에서 전시하기 전부터 대구에서 전시를 해 보라는 친구의 제안이 있었기 때문

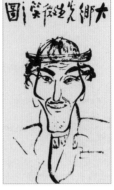

서울에서 열린 개인전에 들렀던 사람들이 방명록에 기록한 글과 그림들
왼쪽부터 작곡가 윤용하와 시인이자 아동문학가인 김영일의 글, 만화가 김용환의 글과 그림,
김환기가 그린 웃는 이중섭의 초상, 그리고 유화가 이종무의 글

입니다. 서울에서 절반의 성공과 절반의 실패를 경험한 이중섭은 대구에 희망을
걸었습니다. 전시회 준비와 전시회 기간 내내 무리한 까닭에 몸과 마음이 지치
고 상했지만 한 번 더 힘을 내보기로 했습니다.

일이 잘되려고 그랬는지 이중섭을 존경하던 한 교사가 숙식을 제공하겠다고
했습니다. 그러나 이중섭이 대구에 도착하자 갑자기 약속을 없던 것으로 하자고
했습니다. 누군가가 이중섭을 미치광이라고 모함한 모양입니다.

남은 작품으로는 전시장을 채우기 모자랐기 때문에 이중섭은 하는 수 없이 값
비싼 여관을 잡아 머물면서 작업을 했습니다. 때로는 칠곡에 사는 친구 소설가
최태응의 집에서 머물기도 했습니다.

그리하여 5월에 미국공보원이라는 곳에서 개인전을 열었습니다. 그러나 서울
에서와 달리 이중섭의 그림을 보기 위해 오는 손님도 적고 작품도 거의 팔리지
않았습니다. 이를 본 주위의 젊은 시인과 예술가 중에는 이중섭을 그저 그런 화

부인에게 보낸 그림 중 하나로
자신이 건강하고 행복하게 잘 지내고 있음을 나타낸
〈소나기 내리는 동촌 유원지〉

1955년 무렵, 종이에 연필과 수채 및 유채,
19.2×26.5cm, 개인 소장
동촌은 대구를 가로지르는 낙동강의 지류에 있는 유원지다.

가라고 치부하는 이도 있었습니다. 이중섭은 또다시 실망을 안게 되었고 건강마저 악화되었습니다.

그러나 마음을 따뜻하게 녹여 주는 일화도 있었습니다. 건강이 안 좋아진 이중섭을 측은하게 여겨서 여러 차례 병아리를 고아준 이웃 아주머니가 있었습니다. 전시회가 끝난 뒤 이중섭은 그 아주머니에게 감사의 뜻으로 그림 세 점을 주었습니다. 세월이 흐른 뒷날 이 아주머니가 살기 어려워졌을 때 이 그림들이 커다란 도움이 되었음은 물론입니다.

안타까운 일이 이어졌습니다. 부산 시절부터 알기 시작하여 대구에서도 만나 온 한 장교가 있었습니다. 그는 술만 마시면 이중섭이 뒤늦게 월남했다며 공산주의자가 아니냐는 등 사사건건 시비를 걸었습니다. 이중섭은 하는 수 없이 경찰서까지 찾아가 자신은 공산주의자가 아니라고 고백하는, 좀 엉뚱해 보이는 행동을 하기도 했습니다. 전쟁이 끝나자 이승만 대통령의 독재가 점점 기승을 부려 온 사회가 미칠 지경이 되어 버린 결과였습니다. 미치광이라느니 정신병자라는 소문에 이 사건까지 겹쳐 그는 대구에서 적잖은 곤욕을 치러야 했습니다. 게다가 여관비를 내지 못해 미안한 마음에 여관 청소를 하거나 손님들 신발을 닦아 주기도 했는데, 이 일도 그를 정신병자로 몰아세우는 데 한몫을 했습니다.

이런 상황에서 이중섭은 어떻게 대응했을까요? 이중섭은 자신이 소문과 같지 않음을 증명하기 위해 연필로 자기 얼굴 모습을 자세히 그렸습니다. 정신착란에 빠진 사람은 우리의 눈에 보이는 대로 그리지 못한다고 합니다. 여러분이 보는 이 〈자화상〉과 같은 사실풍의 그림은 절대로 그릴 수 없다는 말입니다. 그런데도 이중섭을 정신병자라고 생각했다니 그의 마음이 어땠을지를 생각하면 가슴

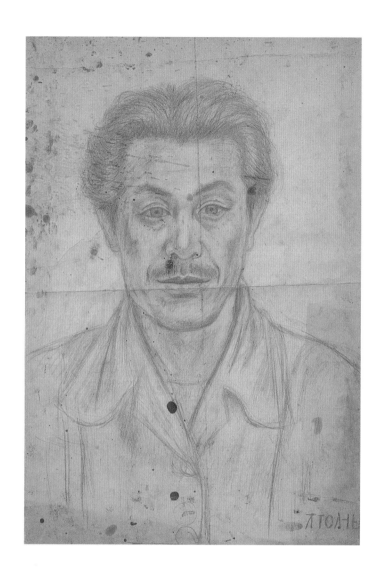

소문처럼 정신병자가 아님을
증명하기 위해 그린 〈자화상〉

1955년, 종이에 연필로 그리고 색연필로 서명,
48.5×31cm, 개인 소장

이 시려 옵니다.

이 무렵에 이중섭이 그린 그림들은 사회 비판적인 성격이 짙습니다. 이 사회가 심하게 부패했다고 여겨 이를 깨우치고 고발하는 그림을 그린 것입니다. 실제로 이런 태도는 이중섭처럼 북쪽에서 내려온 소설가나 시인들이 이미 여러 차례 드러내 보인 바 있습니다. 두 꼬리가 묶인 야수가 서로 죽이려고 달려드는 모습이나 학살 장면을 그린 은박지 그림들은 우리 미술 역사상 처음 있는 아주 기괴하고 비판적인 그림입니다.

이중섭은 왜관의 친구 집에서 쉬면서 〈구상네 가족〉과 〈성당 부근〉 등을 그리기도 했습니다. 〈구상네 가족〉은 친구인 구상 부부가 그들의 아이들에게 사 준 세발자전거에 아이들을 태워 주며 모두 즐거워하는 모습을 부러운 듯 바라보는 장면을 그린 것으로, 특이한 형태의 자화상이기도 합니다. 이중섭이 앉아 있는 곳은 그가 머물던 곳의 바깥채 마루이자 구상네 집이기도 합니다. 판자 울타리 뒤에 흐르는 강은 왜관이란 곳을 지나가는 낙동강의 지류입니다.

〈성당 부근〉은 왜관에 있는 천주교회가 운영한 순심고등학교의 기숙사에 딸린 기도실로 쓰이던 건물을 중심으로 그린, 대구에서 드물게 그려진 풍경화입니다. 사실풍으로 그린 것이 특징인데, 거의 다 그린 뒤 마치 화면 전체에 비가 내리는 것처럼 처리했습니다. 이 그림을 그리던 어느 날엔가는 사진처럼 똑같이 그리려고 했으나 눈이 무뎌지고 손이 굳어 잘 안 된다고 말하기도 했습니다. 대구에 와서 건강이 더욱 나빠진 탓이었습니다.

둘로 나뉘어 서로 싸우는 남과 북,
혹은 비틀어진 현실을 빗대 그린
〈꼬리가 묶인 채 서로 죽이려는 야수〉

1955년, 종이에 잉크와 수채, 26×26cm, 개인 소장

사실풍으로 그린 뒤
마치 비 내리는 듯한
남다른 표현을 이끌어 낸
〈성당 부근〉

1955년, 종이에 유채, 34×46.5cm, 개인 소장
지금은 이 일대가 크게 바뀌어 이 그림에 등장하는 구역은 모두 성당 구내가 되었다.

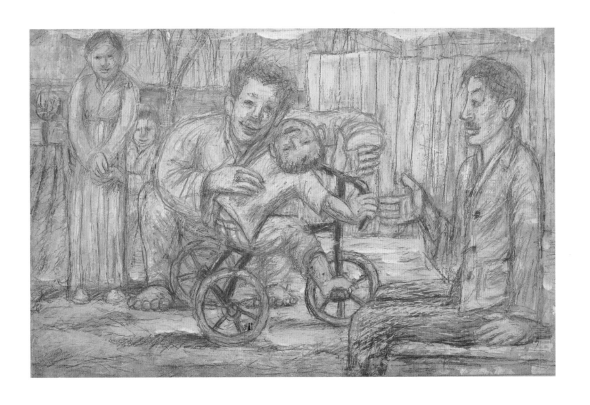

행복한 한때를 보내고 있는
친구네 식구들을 부러운 듯 바라보고 있는
〈구상네 가족〉

1955년, 종이에 연필과 유채, 32×49.5cm, 개인 소장

돌아오지
않는 강 —

　　　　　　그러던 중 그해 7월 이중섭은 끝내 대구 성가병원 정신과에 보내져 한 달 동안 정신과 치료를 받아야 했습니다. 이 안타까운 소식을 전해 들은 친구와 친척들은 8월 말에 이중섭을 서울로 데려왔습니다. 다시 서울로 온 이중섭은 같은 나이의 이종사촌 이광석의 집에 머물게 되었으나 오래 머물 수 있는 여건이 안 되었고, 몸은 극도로 쇠약해졌습니다. 결국 그는 다시 수도육군병원 정신과에 입원했습니다. 이번에는 그를 존경하는 조각가 후배가 배려한 일이었습니다만 후배의 잘못된 생각이었으므로 이중섭의 죽음을 재촉하는 결과가 되었습니다.

　이 딱한 사정을 보다 못한 주위의 지인들이 이중섭을 위한 기금을 모았는데, 엉뚱하게도 이 기금이 그를 돕는 데 쓰이지 않고 다른 데 쓰이는 일이 벌어졌습니다. 심지어 서울에서 연 개인전 때 그림을 팔아 주겠다며 가져간 사람이 돈은 물론 작품도 돌려주지 않았습니다. 엎친 데 덮친 격으로 가까운 사람들마저 자신을 미친 사람 취급하자 이중섭은 삶의 의욕을 완전히 상실하고 맙니다.

　이중섭은 사실 만성 간장염, 즉 극심한 간염에 시달리고 있었습니다. 앞에서 우리는 원산에 머물면서 미나리를 자주 사 들고 가는 이중섭을 보았는데, 그 이유가 바로 이 병에 있었습니다. 미나리는 혈액을 맑게 하고 독을 제거하는 데 효과가 좋아서 간염으로 인한 황달 치료제로 많이 쓰이는 음식이지요. 이중섭은 자신의 병을 스스로 치료하기 위해 미나리를 자주 챙겨 먹었던 셈입니다. 하지만 병세는 좀처럼 호전되지 않았습니다. 간장염으로 인한 극심한 황달 증세가

결코 버리지 못하는 행복에 대한 꿈을 그린
〈꽃과 노란 어린이〉

1955년, 종이에 크레용과 연필, 고려대학교 박물관 소장

그를 괴롭혔지만 실상 본인은 병 이름조차 몰랐습니다. 이 무렵 이중섭은 괴로운 나머지 아내에게 편지도 보내지 못한 것으로 보입니다. 그에게 불운이 이어졌습니다.

그러나 불운만 있었던 것은 아닙니다. 1955년 11월 미술잡지 《신미술》에 봉황이 서로 안으려 애쓰는 모습을 그린 〈봉황〉이 '투계'라는 제목으로 소개되었습니다. 더욱 기쁜 일은 서울에서의 개인전에 낸 〈신문 보는 사람들〉을 비롯하여 모두 세 점의 알루미늄 박지에 그린 그림이 미국 뉴욕현대미술관이라는 이름난 미술관에 소장된 것입니다. 이 그림들은 아서 맥타가트가 사서 기증했고 재료와 그림 기법이 신선하다는 이유로 이듬해 신소장품전에 출품되어 주목받기도 했습니다.

앞에서 이중섭이 사회 비판적인 그림을 그렸다고 했는데, 〈신문 보는 사람들〉이라는 그림도 그런 종류의 것입니다. 신문은 당시 이승만의 독재에 대항하여 언론의 자유를 크게 외쳤고, 이 그림은 그러한 현실을 반영하여 사람들이 신문을 권하고 읽는 광경을 그렸습니다. 어쨌든 이런 일들은 앞으로 이중섭이 널리 사랑받고 중요한 화가로 인정받게 될 것임을 예감하게 해 주는 사건이었습니다.

이중섭과 은지화

미국 뉴욕의 현대미술관에 소장된 이중섭의 은지화 세 점은 미국의 외교부 문정관으로 서울에 와 있던 아서 맥타가트가 기증한 것입니다. 이 은지화들은 저명한 비평가인 제임스 소피의 인정을 거쳐, 뉴욕현대미술관 이사회가 "이중섭이 담뱃갑의 은박지에 그린 세 점의 드로잉을 당신(맥타가트)이 기증한 것"으로 받아들였습니다. 인정 일자는 1956년 4월 12일자였는데, 안타깝게도 이중섭은 그로부터 5개월 뒤인 9월 6일에 사망했습니다. 평론가 하워드 디브리는 1957년 2월 3일자 《뉴욕타임스》에 "이중섭이라는 한국의 화가는 색다른 관심을 불러일으키고 있는데, 그는 한국전쟁 중이라 재료를 구할 길이 없어 담뱃갑의 은박지 위에다 긁는 방법으로 자신의 드로잉을 고안해 냈다"는 작품평을 싣기도 했습니다.

은지화를 사들여 세계적인 미술관에 기증한 맥타가트는 1956~1959년에 대구 미국문화원장을 지냈으며, 《사상계》, 《조선일보》, 《코리아타임스》 등에 문학과 미술, 음악평론을 기고했을 정도로 예술에 조예가 깊었습니다. 이중섭의 은지화에 대해 신라시대 "남산의 암벽에 선묘로 그려진 마애불이 분명 이중섭 인물의 선조격

이다"라고 찬사를 보낸 그는 한국 전통 예술을 품은 이중섭 그림의 가치를 일찍이 알아본 눈썰미 좋은 사람이었습니다.

이중섭이 은지화를 그린 역사는 사실 오산학교 시절로 거슬러 올

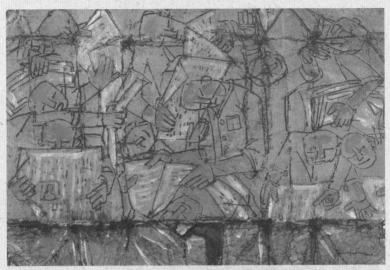

비판적인 언론에 대한 예찬을 표현한
〈신문 보는 사람들〉과 〈낙원의 가족〉
1954년, 종이 위의 은박을 긁어 새기고 유채로 메움, 각각 10.1×15cm, 8.3×15.4cm,
아서 맥타가트 기증, 뉴욕현대미술관 소장

라가야 합니다. 기름종이에 알루미늄 박지를 씌운 담뱃갑 속 은박지가 이중섭에게는 시인이나 음악가가 좋은 아이디어가 떠오르면 손쉽게 적어두는 메모지 같은 역할을 했습니다. 이중섭은 이런 은

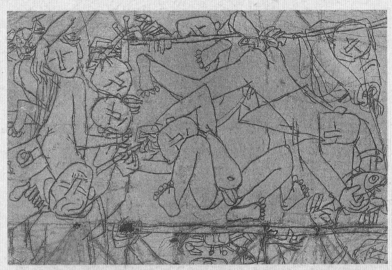

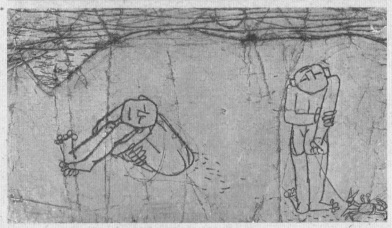

가족을 만나러 일본으로 갈 때 가져간 은박지 그림
〈가족에 둘러싸여 그림을 그리는 화가〉와 〈바닷가 언덕의 두 아이〉
1952~1953년 무렵, 알루미늄 박지에 긁어 그리고 유채로 메움, 각각 10×15cm, 8.6×15.2cm, 개인 소장

박지를 잘 편 후에 연필이나 철필 끝으로 눌러 밑그림을 그렸고,
그 위에 물감을 온통 칠한 후 다 마르기 전에 헝겊이나 손바닥으
로 닦아내서 파인 선에 물감이 스며들어 선각이 나타나도록 하는
방법으로 독특한 효과를 연출했지요. 그렇게 그려진 가족에 대한
사랑과 그리움의 표상이라고 할 수 있는 아이들, 게, 물고기 등의
소재들은 은지화에서 하나가 되어 서로 뒤엉켜 있습니다. 이 은박
지 그림은 그릇의 바탕흙 위에 유약을 바르고 다시 그것을 긁어
무늬나 그림을 그리는 분청사기의 제작 방법과 흡사한 것입니다.

〈손과 발이 묶여 있는 가족〉
연도 미상, 알루미늄 박지에 긁어 그리고 유채로 메움, 8.5×15cm, 개인 소장

추위 속에서도 꿋꿋한 새를 그린
〈나무 위의 노란 새〉

1955~1956년 무렵,
종이에 크레파스와 유채, 14.7×15.5cm,
개인 소장

　그러나 이런 소식이 전해질 무렵 이중섭은 건강이 눈에 띄게 나빠졌고, 남은 힘을 다해 〈나무 위의 노란 새〉와 〈나무와 달과 하얀 새〉 등을 그렸습니다. 달이 떠 있는 어스름 무렵, 흰 새들이 나뭇가지로 모여 추위 속에서 서로 따스함을 나누려는 모습을 그린 것입니다. 이 그림들은 추위에도 불구하고 꿋꿋하게 살아가는 새를 통하여 병마를 이기고 소생하려는 이중섭의 의지를 보여 주는 것 같습니다.

　우리의 마음을 아프게 하는 그림이 또 있습니다. 살아서 마지막으로 그린 것으로 보이는 여러 점의 〈돌아오지 않는 강〉에 얽힌 이야기입니다.

　당시 인기를 끈 미국영화에서 따온 이 그림들의 제목은 전시회에서 얻은 실망에 병까지 겹쳐 지독히도 의기소침해진 이중섭의 마음을 사로잡았던 모양입니

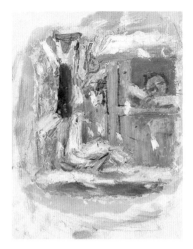

〈돌아오지 않는 강〉

1956년, 종이에 연필과 유채, 20.3×16.4cm, 개인 소장

그림에 등장하는 머리에 무언가를 인 여인은 그의 어머니 혹은 부인인 것 같다. 그러나 이를 화가의 주변적인 사항, 즉 가족적인 것으로만 보는 것은 너무나 좁은 견해다. 살던 곳을 떠나와 다시 만날 기약은 점점 옅어 가기만 하는 안타까운 상황에서 억누를 길 없는 그리움을 그린 것이라는 한 가지 사실만으로도 헤어짐을 경험한 사람들의 가슴을 저미는 그림이라 할 수 있다.

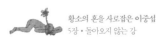

다. 그가 맨 처음에 그린 것으로 여겨지는 그림에서, 눈이 내리고 있는 창밖을 내다보는 아이의 눈앞 담 위에 새가 앉아 있습니다. 아이는 아마도 엄마를 기다리는 것 같습니다. 실제로 아이에게는 안 보이지만 머리에 무엇인가를 인 어머니로 여겨지는 여인이 집으로 다가오고 있습니다. 이것은 혹시 환영일까요? 새까지도 그럴지 모르겠습니다.

두 번째와 세 번째 그림을 첫 번째와 비교해 보면 아이가 바라보던 눈앞의 담과 그 위에 앉은 새가 없어진 것을 제외하면 별다른 변화가 없습니다. 그러나 첫 번째 그림에서 고개를 들었던 아이가 두 번째 그림에서 고개를 완전히 눕히다시피 했다가 세 번째 그림에서는 다시 고개를 들었습니다. 강아지를 곁들이기도 했고요.

마지막에 그린 것으로 여겨지는 그림에서 창 안에 있는 사람은 아이가 아니라 어른 같기도 합니다. 더구나 두 번째까지의 그림에서는 그려 넣었던 얼굴의 눈, 코, 입은 물론 귀까지 그리지 않았습니다. 그래서 나이를 가늠할 수가 없습니다. 왜 그랬을까요? 좀 더 다양하게 해석할 수 있는 여지가 생겼습니다. 어머니로 여겨졌던 여인은 이중섭이 기다리던 아내일 수도 있습니다. 이중섭의 안타까운 처지를 생각하면 너무나 가슴 아픈 사연이 읽히는 그림입니다.

1956년 들어 간염으로 인한 고통이 극심해졌습니다. 간염이 심하면 배가 불러져 밥을 먹지 못할 정도로 식욕을 잃게 된다고 합니다. 이런 상태를 보고 사람들은 거식증이라고 단정하기도 했습니다. 봄이 되어 친구들은 이중섭을 정신과로 이름난 청량리 뇌병원에 입원시켰습니다. 그 병원장인 최신해는 이름난 한글학자 최현배 선생의 아들이기도 했습니다. 그러나 의사는 이중섭은 정신이상이 아

천진무구한 사람에 대한 예찬을 그린
〈네 아이와 비둘기〉

1955년, 종이에 연필, 31.5×48.5cm, 개인 소장
굵은 선 사이로 보이는 가늘고 옅은 선은 그릴 위치를 가늠하기 위해 미리 그어진 것이다.

이중섭의 죽음을 알리는
신문기사

니라 극심한 간장염이라는 진단을 내리고 별도의 치료를 당부했습니다. 오랫동안 간질환을 앓아오다가 심각한 상태에 이르게 된 것입니다. 이 시기에 이중섭은 간경화 내지 간암에 걸린 것이라고 여겨집니다.

다시 이중섭은 고모네 집에서 요양하다가 워낙 상태가 안 좋아져서 서대문 적십자병원의 내과에 입원했습니다. 이제야 제대로 된 치료를 받을 수 있게 된 것입니다. 그러나 모든 것이 너무 늦은 상태였습니다. 애쓴 노력도 보람도 없이 그로부터 한 달 후인 9월 6일 얼마 전까지만 해도 꽤 찾아오던 친구나 친지 한 사람도 지켜보는 이 없이 이중섭은 홀로 숨을 거두었습니다. 너무도 아까운 나이, 마흔한 살이었습니다.

다시
우리 곁으로—

망우리에 있는 이중섭의 무덤

이중섭이 죽은 이듬해 1957년 3월, 부산에서 그가 꽤 오래 머물렀던 다방 '밀크샾'에서 처음으로 유작전이 열렸습니다. 가을에는 그를 따르던 평양 출신의 젊은 조각가 차근호가 이중섭이 묻힌 망우리 공동묘지의 무덤에 묘비를 세웠습니다. 또 미술평론가인 정규는 이중섭을 회고하는 글을 발표했습니다. 이중섭에 관련된 여느 글들은 잘못된 내용이 많았지만, 이 글은 거의가 매우 정확하고 자세했습니다. 그리고 1965년에는 친구 김병기가 이중섭을 기리며 쓴 전기 형식의 글을 펴냈습니다. 이중섭의 미술 세계가 어디에서 연유하는지를 정확하게 밝힌 글로서 지금도 높이 평가되는 글입니다.

그러나 제대로 된 연구는 1971년이 되어서야 가능했습니다. 홍익대학교 대학원생 조정자가 광범위한 조사를 거쳐 석사학위 논문을 발표했습니다. 이를 바탕으로 1972년 서울의 현대화랑에서 본격적인 유작전을 열고 처음으로 이중섭 작품집을 출판했습니다. 이는 획기적인 일이었습니다. 오늘날에도 그렇지만 이중섭의 작품은 국가 차원에서 관리하지 못하고 개인 소장품으로 흩어져 있습니다. 중요한 화가의 그림을 한자리에 모아 체계적으로 관리하지 못하는 우리의 현실이 안타까울 뿐입니다. 주요 미술관에 가더라도 이중섭의 그림을 서너 점 이상은 볼 수가 없는 실정입니다.

권진규가 만든 〈황소의 머리〉
1972년, 흑에 채색, 41×48×32cm, 개인 소장
이중섭의 유작전에서 소 그림들을 보고 감동하여 제작한 것입니다.
그는 이쾌대의 제자로 8·15를 맞아 민족 정체성을 확립하기 위한 매
개로 기마 민족을 설정하고 말을 형상화하는 데 주력했습니다.

　마침 우리나라의 경제가 전에 비해 훨씬 나아지면서 이중섭에 대한 평가는 말
그대로 폭발적이었습니다. 이중섭에 관한 것뿐 아니라 우리의 문화유산들이 매
우 소중하다는 각성이 여기저기에서 일기 시작했습니다. 이를 계기로 이중섭에
관한 책이 출판되어 커다란 반향을 일으켰으며, 책을 토대로 영화와 연극, 텔레
비전 드라마 등이 만들어지기도 했습니다. 그러나 이 책에는 잘못된 정보가 많
아 그에 대한 인식을 더욱 나쁘게 하는 구실도 했습니다. 묻혀 있는 역사와 마찬
가지로 한 화가의 삶에 대해서도 우리는 정확한 사실을 찾아 그것에 근거해 그
의 삶과 그림을 제대로 해석해야 할 것입니다.

　1978년에 이중섭에게 문화훈장이 주어졌고, 1979년에는 그의 부인이 간직하
고 있던 엽서 그림과 알루미늄 박지에 그린 그림 등 모두 200점 가까운 작품이
서울 미도파백화점 화랑에서 처음으로 공개되었습니다. 우리가 앞에서 살펴보
았던 것들입니다. 이듬해인 1980년에는 부인과 아이들에게 쓴 편지와 함께 보
낸 그림을 엮은 책이 출판되었습니다. 이 일은 그림으로만 알던 이중섭의 마음
을, 특히 아내와 아이들을 향한 깊은 사랑과 애틋한 그리움을 알게 해 주었습니
다. 한편으로 이것은 그에게 민족에 대한 사랑과 연민은 존재하지도 않았던 것

처럼 여기게 하는 부작용도 낳았습니다.

　1986년, 이중섭이 죽은 지 30년이 되는 것을 기려서 서울 호암미술관에서 회고전이 열렸습니다. 이때까지 열린 전시회 중에서 가장 많은 그림을 모아 연 것이었습니다. 이런 일들로 하여 뒤늦게나마 이중섭은 우리 근대사에서 가장 훌륭한 화가의 한 사람으로 인식되었습니다. 그로부터 또 다시 10년이 지나서야 1997년 당시 서귀포 시장이던 오광협이 회고전에서 본 이중섭의 작품에 감명받아 이중섭의 제주도 시절에 관심을 갖고 조사를 했습니다. 그 결과 그가 살던 집을 찾고 여기에 이중섭미술관을 꾸몄습니다. 서귀포 이중섭미술관은 많은 사람들의 도움을 얻어 가꾸는 노력을 더하고 있으니, 이는 매우 값진 일임에 틀림없습니다.

　이중섭에 대한 사람들의 관심과 사랑은 세월이 지날수록 더 깊어지고 있습니다. 1999년에 〈흰 소〉와 두 점의 알루미늄 박지에 그린 그림 등 네 점이 일본의 5개 지역을 돌면서 열린 '동아시아 회화의 근대전'에 출품되어 호평을 받았습니다. 또 아시아 여러 나라의 미술을 소개하는 일본의 텔레비전 프로그램에도 이중섭의 그림이 소개되는 등 일본에서도 다시 그의 진가를 알아 가기 시작했습니다. 그러나 아직 일본에서도 이중섭을 별도로 다룬 전시가 이루어지지 않고 있습니다.

　2015년, 이중섭의 사랑과 가족에 대한 그림과 자료를 별도로 모아 보여주는 전시가 열렸습니다. 순서가 뒤바뀌고 상당수의 편지가 빠져서 읽어내기 쉽지 않았던 편지가 다시 정리된 책 『이중섭 편지』도 새롭게 발행되었습니다. 이중섭에 대한 연구가 새로이 진척된 것입니다. 그의 탄생 100주년이 되는 2016년에도 이

런 관심이 이어질 것입니다.

이중섭의 진실을 안다면 사람들의 관심은 한층 깊어질 것이고 그것은 국경을 넘어서도 마찬가지일 것입니다. 전 세계 사람들이 이중섭의 사람됨과 그림을 사랑하고 찬탄하는 모습을 보게 될 날이 그리 멀지 않은 것 같습니다.

불운한 시대를 만나고 고약한 병마에 시달리면서도 화폭을 부여잡고 혼신의 힘을 다해 예술혼을 쏟아 부은 민족을 사랑한 화가 이중섭, 뜻있는 사람들의 많은 관심으로 그가 다시 우리 곁으로 오고 있습니다.

- 1916년 평안남도 평원군에서 이희주와 안악이씨 사이의 세 번째 아이로 태어남. 위로는 12살 위인 형과 6살 위인 누나가 있었다.

- 1920(5세) 아버지 사망. 그리기와 만들기에 흥미를 보이다.

- 1923년(8세) 마을 서당에 다니다가 곧 평양으로 옮겨 종로공립보통학교에 입학. 고학년이 되면서는 그림 그리기에 더욱 몰두하다. 같은 반 친구 김병기의 아버지 김찬영의 집에 가서 그림 도구나 화집, 그리고 김찬영이 주도한 삭성회 전을 보면서 큰 자극을 받다.

- 1929년(14세) 평안북도 정주에 있는 민족사립 오산고등보통학교에 입학. 미술부에 들어가 문학수를 알게 되다. 2학년 무렵 팔이 부러져 1년 동안 학교를 쉬다.

- 1931년(16세) 학교에 돌아가자마자 공석이던 도화 담당 교사로 임용련이 오다. 이중섭의 미술 활동은 활기를 띠었고, 이 무렵부터 소를 즐겨 그리고 한글로 그림을 구성하다.

- 1932년(17세) 가족이 가산을 정리하여 원산으로 옮기다. 그 후 방학 때 원산

에 가서 해수욕과 낚시를 즐기고, 음악 감상을 즐기다. 민족계 일간지가 주최하는 전국학생미술전람회에 출품하여 입선. 그 후 졸업 때까지 두 차례 더 출품하여 입선하다.

- 1934년(19세) 낡은 학교를 불태운 후 새로 짓게 할 계획으로 친구들과 모의하다. 연말에 일본에서 날아온 불덩어리가 한반도를 태우는 그림을 그려 그해 졸업사진첩이 취소되다.

- 1935년(20세) 졸업하고 도쿄의 데이코쿠 미술대학에 입학, 유화를 전공으로 공부하다. 이 학교에서 선배인 이쾌대, 진환 등을 만나다. 연말에 다쳐서 휴학하다.

- 1936년(21세) 다시 3년제 전문과정인 분카가쿠인에 입학. 화가이자 강사로 나오던 쓰다 세이슈와 친밀하게 지내면서 지도를 받다.

- 1938년(23세) 공모전 지유텐에 출품하여 입선하고 협회상에 뽑히다. 평론가, 화가들의 호평을 받다. 연말 무렵 병으로 원산으로 돌아가 휴식을 취하다.

- 1940년(25세) 학교로 돌아간 직후 후배인 야마모토 마사코와 사랑에 빠지다. 10월 조선의 경성에서 열린 지유텐 순회전에 출품하여 극찬을 받다. 이 무렵부터 개성박물관에 자주 들러 관찰과 습작에 몰두. 분카가쿠인을 졸업하다.

- 1941년(26세) 일본에서 활동하던 조선인 미술가 여러 명과 조선신미술가협회를 만들고 창립전을 도쿄에서 개최하다. 조선의 경성에서 옮겨 연 전시에도 출품하다. 다섯 번째 지유텐에 출품하여 회우가 되다.

- 1943년(28세) 일곱 번째 지유텐에서 특별상 태양상을 받고 회원이 되다. 징병을 피해 일본 생활을 청산하고 원산으로 돌아와 작업에 몰두하다.

- 1945년 (30세) 이중섭의 연락을 받은 마사코가 원산으로 와서 5월 결혼식을 올리다. 10월 최재덕과 함께 서울의 한 백화점 지하에 벽화를 그리다. 도중에 싸움을 말리다가 미군정 헌병에게 맞아 크게 다치다.

- 1947년 (32세) 원산문학가동맹의 공동 시집에 실린 시와 이중섭이 그린 표지 그림이 사회 분위기를 거스른다고 하여 비판받다. 아들 태현이 태어나다.

- 1949년 (34세) 둘째 태성 출생. 인민군 창설 2주년 기념식의 미술감독으로 일하다. 원산 교외로 이사하여 작업에 몰두하다.

- 1950년 (35세) 연말에 미국군의 무차별 폭격과 바뀐 전황에 의한 피해를 염려하여 자신의 가족과 조카와 함께 원산을 떠나 부산으로 가다. 당국의 권유에 따라 제주도 서귀포에 도착하여 살다.

- 1951년 (36세) 다시 부산으로 옮기다. 곧 영양 부족과 병고를 피해 아내가 아이들과 일본으로 건너가다. 그후 혼자서 이곳저곳을 다니면서 살다.

- 1953년 (38세) 5월 세 번째 신사실파 전에 출품한 굴뚝 그림이 당국의 부적절하다는 의견으로 철거되다. 7월 말 일본에 있는 가족을 만나고 곧 돌아오다. 통영의 나전칠기 강습소로 가 그림 그리기에 몰두하다. 소 그림을 비롯한 풍경과 많은 대표작을 그리다. 가을에 부산에 두고 온 작품 150여 점이 화재로 소실된 소식을 듣고 낙담하다.

- 1954년 (39세) 여름 무렵에 서울로 옮기다. 친구가 방을 제공하여 통영에 이어 작업에 몰두하다. 〈도원〉을 그리다. 연말에 기거하던 집이 팔려 주거가 불안정해지다. 누군가에 의해 정신병원에 보내지다.

- 1955년 (40세) 1월에 서울에서 개인전을 열다. 일반 사람들의 열띤 호평에 비

해 평론가들은 냉담한 반응을 보이다. 또 당국의 간섭으로 일부 그림을 철거하는 등으로 충격을 받다. 대구에서 5월에 다시 개인전을 열었으나 실패로 끝나다. 정신병자로 오해받아 정신병원에 입원하게 되다. 서울로 옮겨서도 정신병원에 보내져 치료를 받다가 가을부터 친구 한묵과 정릉에서 지내다.

- **1956년** (41세) 건강이 더욱 악화되다. 봄에 정신병원에 들어갔다가 정신이상이 아니라 극심한 간염이라고 진단받다. 친척집에서 요양하다가 병세가 더욱 악화되어 서대문의 적십자병원에 입원. 9월 6일 숨을 거두어 망우리 공동묘지에 묻히다.

찾아보기

ㅌ · ㅍ · ㅎ

우리가 사랑하는 예술가 01

황소의 혼을 사로잡은 이중섭

© 최석태 2015

1판 1쇄 2015년 5월 1일
1판 6쇄 2023년 2월 20일

지은이 최석태
펴낸이 김수기

사진 제공 최영준, 삼성미술관 Leeum, 국립현대미술관

펴낸곳 현실문화연구
등록 1999년 4월 23일 / 제2015-000091호
주소 서울시 은평구 불광로 128, 302호
전화 02-393-1125 / **팩스** 02-393-1128 / **전자우편** hyunsilbook@daum.net
ⓗ blog.naver.com/hyunsilbook ⓘ hyunsilbook ⓕ hyunsilbook

ISBN 978-89-6564-119-3 (43600)

이 도서의 국립중앙도서관 출판예정도서목록(CIP)은
서지정보유통지원시스템 홈페이지(http://seoji.nl.go.kr)와
국가자료종합목록 구축시스템(http://kolis-net.nl.go.kr)에서 이용하실 수 있습니다.
(CIP제어번호: CIP2015010646)